步入 动画殿堂

动画入门手册

二维无纸动画丛书

郝静　郭建芳　冯午生　戴莅　张强　武珉　陈亚南　刘正宏　陈淑姣　郭建彪　◎编著

国防工业出版社
·北京·

图书在版编目（CIP）数据

步入动画殿堂——动画入门手册 / 刘德欣、常宇波主编.
——北京：国防工业出版社，2012.1
（二维无纸动画丛书）
ISBN 978-7-118-07600-4

Ⅰ．①步… Ⅱ．①刘… ②常… Ⅲ．①二维－动画－
设计－手册 Ⅳ．①J218.7-62

中国版本图书馆CIP数据核字（2011）第217328号

※

国防工业出版社出版发行
（北京市海淀区紫竹院南路23号　邮政编码100048）
腾飞印务有限公司印制
新华书店经售
*
开本 787×1092　1/16　印张7¾　字数 140 千字
2012年1月第1版第1次印刷　印数 1—5000 册　定价 35.00 元

（本书如有印装错误，我社负责调换）

国防书店：(010) 68428422　　　发行邮购：(010) 68414474
发行传真：(010) 68411535　　　发行业务：(010) 68472764

丛 书 序

中国动画发展至今，一路走来既有辉煌，也不乏坎坷。近年来，伴随着经济的发展，国民素质的提高和意识的转变，以及政府的支持和投入，动画产业已经得到越来越多的重视，正在迅速地发展。

然而提到动画产业，中国的发展却仍处于起步阶段，与动画发达国家相比，不论是作品产量和质量、还是企业规模、产品开发和动画人才培养等都还存在相当大的差距，这些问题都急需我们去解决。

要振兴我国的动画产业，就离不开大批优秀的动画人才！目前，全国已有500多所高校开设了动画专业，其中还包括几所独立的动画学院。教学设施在不断完善，教学质量也在不断的提高。中国动画要繁荣发展必须有高水平的师资和高质量的教材，因此，培养师资和编写实用型教材也就成为当前迫切的工作之一。

此次国防工业出版社出版的《二维无纸动画丛书》是一套内容比较丰富的动画教材。较同类书相比，最大特点就是突出无纸动画制作的优势，侧重于软件表现动画效果，又不局限于软件使用，还强调技能的练习。采用案例教学的方法，所举实例均来自于编者的原创。这些实例经过精心编排，分析详尽透彻、由浅入深、切合实际，使教学过程循序渐进，有助于初学者全面掌握技能与方法，从而具备独立制作的能力。这套丛书不论对动画专业人士还是动画业余爱好者来说，都是一套很有实用价值的参考书。

此丛书的编写团队都是有着平均8年以上动画创作经验的设计师，他们用动画创意和最新技术为各行业提供动漫解决方案。他们擅长于创作动画系列片、动画电影、动画广告、动画仿真、动画影视包装、动画课件等。

如今，已经有越来越多的年轻人加入动画的行列，他们富有激情、活力与创作力，在他们身上，我们看到了希望。当然，从事动画制作仅仅有热情是不够的，更需要练就扎实的基本功，同时要深入生活去观察与思考。这些都需要长时间的积累，我们的年轻人想要站得更高，看得更远，必定要付出更多的努力，我们唯有加倍努力研究、创作，尽快改变目前的状态，为我国动画事业的发展做一些贡献。

我真心地寄希望于大批热血青年，你们有理想、有智慧，将为中国的动画事业注入活力，同时我也真诚地希望社会各界给中国动画多一些理解和支持，多一些宽容。相信在不久的将来，我国动画产业将再创辉煌！

央视动画有限公司总经理　王英

目录

Part I
第1部分 / 带你入门

Part II
第2部分 / 准备好你的行囊

第1部分

带你入门

写在前面的话

◇ 为什么写这套丛书

无纸数字动画制作因其高强的生产效率、精致的品质、低廉的成本、先进的环保意识，成为动画业界的新宠儿。目前，国际市场上知名的动画公司如迪士尼、Nelvana、日本东映等，已经实现了无纸化生产，并在成本、效率等方面取得良好的实践经验。可以预见，如同赛璐璐片手工上色革新为电脑数字上色一样，未来几年动画将全面转向无纸化制作。

中国动画发展至今，算起来已有八十多年的历史了。这其中有辉煌，也有坎坷。随着经济的发展、国民素质的提高和意识的转变，动画产业已经得到越来越多的重视，迅速地发展成为最有希望的朝阳产业。

伴随着动画市场的快速成长，动画人才需求量不断增加，动画教育也呈现出快速发展的趋势。据相关数据显示，目前我国已有200余所学校开设了动画及相关专业。因此，开发、编写和出版动画方面的教材已经成为一项具有重要文化意义的工程。近年来，动画教材的编写和出版十分活跃，品种逐渐增多，也引进了一些动画教材，这对于促进我国动画教育的发展是十分有益的。

在分析国内动画教育现状的同时也不难看出，目前动画教育还存在着诸多难题：教学方法单一，缺少创新，缺少优秀的本土动画教材等。快速掌握行业必备技能从而在竞争中脱颖而出，成为了诸多动画专业学生及爱好者的首要需求。《二维无纸动画丛书》就在这种情况下诞生了。

丛书内容关注当前二维动画最新发展动态，将动画原理、创作方式和技术手段有机结合。丛书编写过程中得到了多位行业权威大师的指点，并为我们提供了诸多宝贵的经验。

◇　丛书的结构和特点

本丛书主要围绕二维无纸动画制作流程讲述专业技能与表现手法，包括《步入动画殿堂——动画入门手册》、《动画编剧创作》、《动画导演是怎样炼成的》、《漫步动画舞台》、《绘制故事角色》和《动作设计之路》六个分册。丛书写作过程中注重专业性、职业性、实用性，同时汇集国内外二维无纸动画领域的相关行业信息，具备教科书和工具书的特点。

丛书附带光盘中汇集动画设计和制作中的策划、编剧、角色造型、场景、动作、配音、合成等项目流程，使读者能够更直观地学习。全套书语言通俗易懂，案例真实生动，环节设置围绕激发学生的学习兴趣。

丛书的最大特点就是突出无纸动画制作优势，侧重于如何利用软件表现动画效果，但不局限于软件使用，还强调技能的练习。同时，采用案例教学的方法。这些实例都经过精心编排，分析详尽透彻，过程循序渐进，有助于初学者全面了解行业技能和方法，从而具备独立制作的能力。

丛书是针对国内开设的多媒体、动画等相关专业课程，并结合多年实践经验编写的一套专业教材，丛书根据业界最新形势，专为院校培养无纸化制作人材而设计。

◇　本书的主要内容

第一部分： 介绍二维无纸动画和传统动画的区别，特别介绍无纸动画的工作环境。学习数字图形的基本原理、造型语言、文件格式等，并结合手绘板，循序渐进地练习数字绘画方式，矢量作画的特点、功能以及使用技巧等。

第二部分： 在向学生讲解新型动画制作手法的同时，着重强调传统绘画基础和技巧的教学练习，详细介绍动画速写的造型规律及表现手段，分课题讲授人物、动物、景物等速写造型方法。

第三部分： 介绍动画大师及优秀动画作品，有效地提升学生学习动画、参与动画的热情。

动画概述

动画片是以绘画为基础的一个特殊片种。动画片所包含的知识丰富而又广博，要成为一名动画人，首先一定要搞清楚动画片的来龙去脉。只有了解了这些基础知识，才能窥见动画的门径。

◇ 什么是动画

1）什么是动画

动画是指造型之间的运动过程。英国动画大师约翰·海勒斯指出，动作的变化是动画的本质。由于每幅画面物体位置和形态不同，因此连续观看时给人以活动的感觉。

动画片是以绘画或其他造型艺术形式作为人物造型和环境空间造型的主要表现手段，不追求故事片的逼真性特点，而运用夸张、神似、变形的手法，借助于幻想、想象和象征，反映人们的生活、理想和愿望。动画片是一种高度假定性的艺术，一般采用逐格拍摄的手法，把系列分解为若干环节的动作一次拍摄下来，连续放映时便在银幕上产生活动的影像。

2）动画原理

为什么许多不动的图画在旋转时能造成活动的感觉呢？这种现象的产生是人们视觉生理和心理作用的结果。

动画的实现，首先基于对人眼睛的认识和理解。视觉暂留是人眼的一种生理现象，实践证明，我们的视觉器官，在看到物象消失后的短暂时间内，仍可将相关的视觉印象保留在大脑约 0.1 秒。因此，如果两个视觉印象之间的间隔不超过 0.1 秒，那么前一个视觉印象未消失而后一个视觉印象已产生并与前一个印象连接在一起，这就是视觉暂留现象。

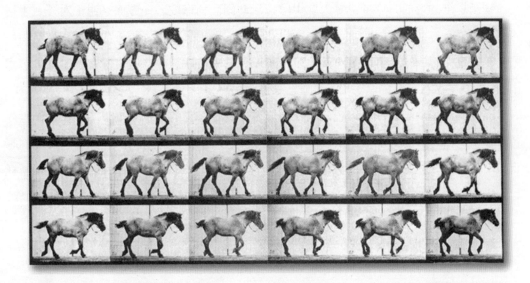

　　动画正是运用这一原理，以每秒24格的频率进行播放，利用视觉暂留原理，在上一张静态图片被下一张静态图片替代之前，人的眼睛还保留着上一张播放的图片信息。因此，人的大脑被"欺骗"，误认为快速连续放映的一系列静态图片变成了动态画面。

　　随着技术手段的不断更新，动画除了动作的变化，还发展出颜色、材料质地、光线强弱的变化，等等。

小贴士

　　动画是以逐格拍摄的方式进行的，这是它区别于其他一般电影的地方，是所有动画的共性，也是动画电影最本质的特性。其次，这些影像的"动作"幻觉是创造出来的，而不是原本就存在并被摄影机记录下来。

3）动画思维

　　由于人脑的思维能够产生劳动意识和创造力，能够认识客观事物的本质和规律，并对事物的属性作出反映，从而使人们具有了知识和想象能力。当感觉、知觉、记忆、思维和想象在需要的驱使下同时出现在人脑中时，它们就会彼此发生交互作用，产生创造。因此，任何外在刺激或者内心感受，都可能引发人脑产生联想和想象，在想象中幻化出各种形式的虚拟画面，甚至是活动的虚拟画面，从而形成一个全新的内心世界。这种浮现在人脑中的活动的虚幻画面，是一种动态的形象思维。

动画思维的形成，或者说是人脑中虚拟活动画面的形成，一方面来源于对外在生活的感受，另一方面来自因此而产生的联想和创造。动画思维可以是人们在现实生活中所见所闻的直接感受，也可以是对其他艺术所产生的间接联想。当欣赏并陶醉于某种艺术作品，在其中融入自己的联想时，动画思维也会出现。

美国迪士尼动画影片《幻想曲》就是典型的例子。它的创作来自于音乐，是以世界名曲音乐旋律与节奏为基础。虽然没有完整的文学故事，没有对白，但是通过优美的画面和动作设计，充分展现出动画艺术家的超凡想象力。《幻想曲》以所创造出的崭新视听感觉，引人入胜并给人以极大的视听艺术享受，达到了其他艺术无法比拟的完美世界。

◇　动画与动漫

很多学生在一开始会问：什么是动画？什么是动漫？它们之间有怎样的区别？我们有必要在这里作一个简短的介绍。

动漫是动画和漫画的合称与缩写。随着现代传媒技术的发展，动画和漫画之间联系日趋紧密，两者常被合称为"动漫"。作为一个整体产业来说，它不仅包含了漫画，还包括动画以及由此衍生出的其他相关的产品。例如，漫画杂志、书籍、卡片，还包括动态的漫画音像制品。

动画指的是一种综合艺术门类，是工业社会人类寻求精神解脱的产物。它集合了绘画、漫画、电影、数字媒体、摄影、音乐、文学等众多艺术表现形式于一身。 前者的概念比较宽泛，而后者是艺术的表现形式。没有可比性，但是却有着千丝万缕的联系。

《动感新势力》次时代传媒 2003 年创刊

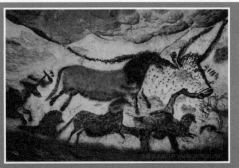

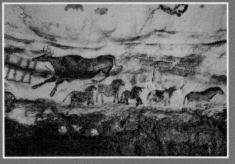

原始壁画

《NEWTYPE》角川书店 1985 年创刊

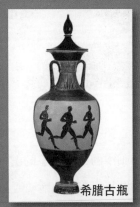

希腊古瓶

◇ 动画发展历史

1）动画的起源

早在远古时期，人类就有了用原始绘画形式记录人和动物运动过程的愿望。法国考古学家普度欧马（Prudhommeau）在1962年的研究报告中指出，2万5千年前石器时代洞穴画上就有系列的野牛奔跑分析图，这是人类试图用笔（或石块）来捕捉动作的尝试。埃及墓画、希腊古瓶上的连续动作分解图画，也是同类型的例子。而达·芬奇著名的黄金比例人体几何图上的四只胳膊，也表现出双手上下摆动的动作。

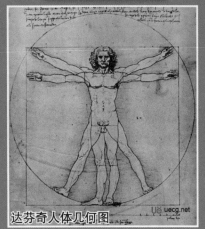

达芬奇人体几何图

公元前1600年，埃及法老拉美西斯二世为伊希斯女神建造了110根柱子的神庙。每根柱子上都画着女神连续变换的动作图。当有人乘坐马车快速从神庙前经过时，连续观看刻有伊希斯女神的柱子，就好像伊希斯女神动了起来。

从以上二三万年前的洞穴壁画到埃及的神庙石柱，从希腊的陶瓶到中国的走马灯，这些存在于绘画中的动画现象的图形痕迹，尽管并没有真正地表现出动作变化的时间过程，也不能使图像实实在在地活动起来，但却反映了人们渴望记录运动，并在一定程度上实现了使图活动起来的愿望。不过，创造一个思想中的世界，一直是各种艺术创造所努力实现的梦想。正是由于人们的上述种种期望与探索，才启发和促进了现代动画的产生。

2）动画的探索与形成

动画的探索与形成阶段是在欧洲完成的。16世纪，西方首次出现了一种如同火柴盒大小的手翻书，这和动画的概念也有相通之处。这种书每一页都是有着细微动作差异的图画，用拇指快速翻动书页时，画幅中的图画就活动了起来。当时这种能使图画活动的书，引起了许多艺术家、物理学家的注意。此后，人们开始了各种形式的探索和研究。这也成为人们有意识研究"动画"的萌芽，为后来动画艺术的发展揭开了序幕。

手翻书

（1）光影动画的出现

17 世纪，一位名叫阿塔纳斯·珂雪（Athanasius Kircher）的法国传教士发明了一种被称为"魔术幻灯"的装置，使画面图样以光影的形式投射在墙上。这种能产生光影图像的发明，引起许多研究者的关注，随后魔术幻灯得到多次改良。17 世纪末，一位名叫约翰尼斯·赞的人，在"魔术幻灯"的基础上，将许多玻璃画片放在能够旋转的盘上，在光照下转动的玻璃画片依次投射在墙上，墙上的图案就"活"了起来。这是人们首次以转动原理做成光影活动的画面的记录，也可以说是最早的光影动画。后来，人们逐渐把活动绘画与幻灯结合，致力于把活动景象投射到墙上或幕布上。到了 18 世纪末，"魔术幻灯"风行欧洲，在许多音乐厅、杂耍戏院演出，并以说故事的形式吸引了大量观众。

与此同时，我国出现的皮影戏流传到欧洲，并开始受到广泛欢迎。它是一种由幕后投射光源的影子戏，与魔术幻灯系列发明从幕前投射光源的方法、技术虽然有别，却反映出东西方不同国度对光影相同的痴迷。

小贴士

"魔术幻灯"是个铁箱，里头摆放一盏灯，在箱的一边开一小洞，洞上覆盖透镜。将一片绘有图案的玻璃放在透镜后面，经由灯光通过玻璃和透镜，图案会投射在墙上。"魔术幻灯"流传到今天已经变成玩具，而且它现代的名字叫"投影机"。

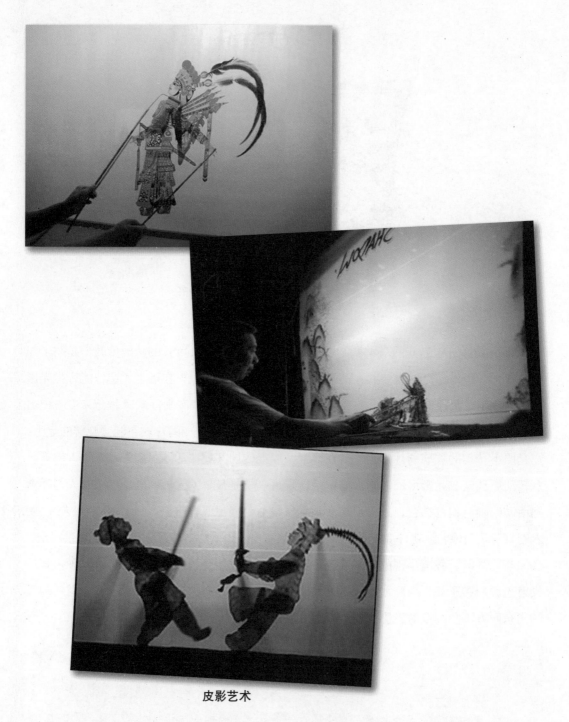

皮影艺术

（2）动画技术的发展

电影的诞生对推动动画的发展有着革命性的意义。1872 年，一位美国富翁和朋友打赌马奔跑的动态，就用相机连续记录马奔跑的过程，拍摄这个过程的摄影师爱德华·穆

布里治制作了马在飞奔的微型立体幻影。后来经过十几年，各国科学家的努力，终于在1894年卢米埃尔兄弟研制成世界上第一架比较完善的电影放映机——活动电影视镜。并在1895年12月28日公开放映电影，这一天也被定为成世界电影诞生日。

　　随着摄影技术的日趋成熟，真正意义上的动画片也随之诞生。1900年，在爱迪生实验室工作的英国移民布雷克顿用粉笔素描雪茄和瓶子，拍摄了被称为"把戏电影"(Trick Film)的《奇幻的图画》*(The Enchanted Drawing)*。

　　1906年，他又制作了《一张滑稽面孔的幽默姿态》(*The Humorous phases of Funny Faces*)。这部影片被公认是世界上第一部动画影片。在1907年，他将动画技巧运用到影片《鬼店》(*Haunted Hotel*)上，在当时造成了一定的影响，但这个创造力的表现形式在当时并没有引起人们的重视。

《奇幻的图画》布雷克顿 1900

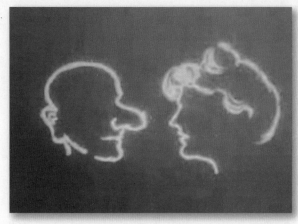

《一张滑稽面孔的幽默姿态》
布雷克顿 1906

　　1906 年后期，法国人埃米尔·柯尔运用摄影上的停格技术，开始拍摄第一部动画系列影片《幻影集》。《幻影集》里一系列的变化影像，散发出特有的魅力。他也是第一个利用遮幕摄影结合动画和真人动作的先驱者，因而被奉为"当代动画片之父"。 他将每张画面拍成底片冲洗后，直接用底片播放。

　　当时这部影片并没有故事情节，只是由白色背景和白色线条的人物动作构成。他的创作理念，将动画导向自由发展和个人创作的路线。

　　在这之前的动画处于探索期，由于人们对动画并不是特别的关注，使得这门艺术不能得到资金、环境以及设备强有力的支持。导致影片质量和内容都非常的简单。经过动画艺术家长时间的反复探索，终于使动画艺术的发掘研究看到了曙光。

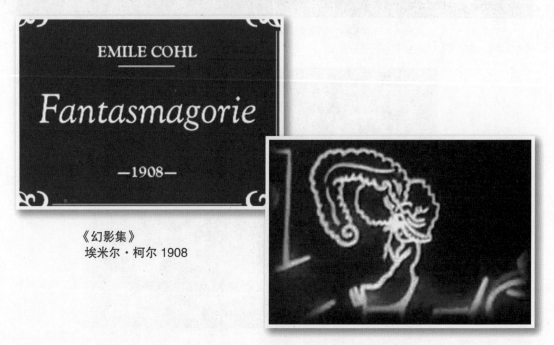

《幻影集》
埃米尔·柯尔 1908

温瑟·麦凯（Winsor McCay）是早期动画非常有代表性的人物。他于 1871 年 9 月 26 日生于美国密西根，早年曾为马戏团、通俗剧团画海报，后来进入报社当记者和画插图，并成为知名的漫画专栏画家。1914 年，温瑟．麦凯制作的动画片《恐龙葛蒂》（*Gertie the Dinosaur*）公映，这部影片把故事、角色和真人表演安排成互动式的情节，获得了巨大的成功。之后，他根据战时一个真实的悲剧故事创作了第一部动画记录片——《路斯坦尼雅号之沉没》。英国路斯坦尼雅号被一艘敌国潜水艇撞沉，1198 名乘客葬身海底。他将当时悲剧性的新闻事件，用动画的形式在荧幕上

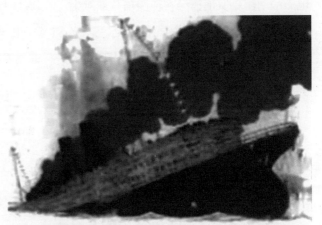

《路斯坦尼雅号之沉没》温瑟·麦凯 1914

进行表现，场面非常的壮观，让观众十分的震撼。他为了重现悲剧发生的情景，画了将近 25000 张的素描，为这个片子付出了非常大的心血。

温瑟·麦凯制作的第一部动画片《小尼莫》（LITTLE NEMO），已经是 1911 年的事情了。麦凯在这部影片中设计了大量的包袱和有趣的桥段。他的动画在当时非常受欢迎，人们被他的幽默和创造力所折服。

1921 年，温瑟·麦凯在儿子罗伯特的协助下制作并发行了题为《兔子恶魔之梦》的动画三部曲。这三部影片分别是：《宠物》、《会飞的房子》和《昆虫杂耍》。这就是他的动画生涯中最后的重要作品。麦凯不但是动画情节设计的开创者，也是第一个提出全动画（Full Animation）概念的人，即每秒 24 帧的动画制作手法。他是美式动画——无论是情节还是形式设计的开拓者。他的漫画家的身份，也为动画艺术的发展开辟了一条新的路线。

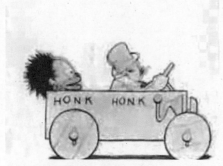

《小尼莫》温瑟·麦凯 1911

《小尼莫》温瑟·麦凯 1911

1915 年，在巴瑞公司工作的麦克斯·弗雷希尔发明了"转轴机"，这个装置能将真人电影的动作真实地描绘在赛璐珞片或纸上。在 1916 年到 1929 年之间，他利用"转轴机"和动画技术相结合，创作了《墨水瓶人》和《小丑可可》。其中，《墨水瓶人》属于美国早期艺术短片。动画中的墨水瓶人和真人进行非常有趣的互动。

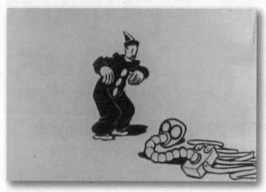

《墨水瓶人》
温瑟·麦凯 1916

（3）动画与美学

动画在创作过程中，汲取了传统绘画的艺术精髓和漫画的趣味性。动画作品的风格样式多种多样，丰富多彩，本身蕴藏着巨大的创造性。在一张白纸上随意发挥自己的想象力，任何梦想和奇迹都能用自己手下的笔来实现。这也正是动画吸引人之处。动画以绘画为主要表现形式，绘画艺术发展的漫长过程所沉淀下来的精华为动画提供更大的创作空间。绘画风格有多少种，动画的形式就会有多少种。

随着动画技术的日趋完善，动画的形式也越来越多样化。美学范畴内的形式都有可能成为动画的表现形式，例如剪纸和木偶等。

3）动画艺术的发展趋势

动画艺术的发展受到诸多因素的影响。一方面是源自它本身的特点和规律，动画片的制作工艺复杂而又繁重，必须有完善的工具、专门的技术和严密的组织。早期动画片的基本拍摄方法是将人物单独画在赛璐璐片上，活动的形象就与背景分开；最后把衬底背景垫在下面相叠拍摄。在赛璐璐发明之前，为了一幅画面，动画人员都不得不将每一次变化的形象连同不同的背景画一遍，不但浪费了大量的时间，也加大了创作难度。有了赛璐璐就成为了画家早期动画片的基本拍摄方法。

随着时代、技术的进步，这种传统的赛璐璐片逐渐被电脑取代。因为赛璐璐片最多可以重叠5层，到第6层就会变得模糊。同时由于拍摄成胶片的成本也很高，即使在现在，仅1分钟播放时间的胶片成本也要1万元。为了节省成本，以往的动画工作人员都是凭借着经验判断设计动画情节。随着电脑在各个领域的广泛应用，动画的制作也更多地由人工手绘变成电脑处理。使用电脑技术，人物和背景的重叠不再受到限制，即使是上千层、上万层的重叠也不会出现画面模糊的问题。与此同时，不仅扫描图样、上色，包括后期的剪辑、合成也是由电脑完成，动画的制作变得更加便捷。现在众多的动画业余爱好者，已经能够运用诸如Flash等计算机软件，做一些短小的动画，通过网络进行交流、提高与普及，这也是动画的一种趋势，对于一个国家整体动画素质和水平的提高及发展，无疑是十分有利的。

另一方面，动画建立在科学技术基础上，是集美术与电影于一身的艺术形式。它的发展与科学技术、美术、电影密切相关。从一些动画技术发达国家成功的经验和我国动画业的现状，可以深刻感受到，作为产业的动画与人们的文化和物质生活以及市场经济关系越来越密切。动画已经从简单的文化娱乐延伸到广告、工业设计、科学教育等众多领域，其生产规模也从分散的制片厂家向跨国、集约式产业，向国际竞争与合作方向发展。由此不难看出，高新科学技术在动画中发挥着越来越大的作用，面向市场，走产业化之路，将是今后动画发展的总趋势。

小练习

尝试利用动画原理制作一小本"手翻书"画册。可以选用自己喜欢的蝙蝠侠、超人、蜘蛛侠、叮当等形象进行绘制、折剪，也许你会制造出更有新意的变化。

开始二维无纸动画的旅程

◇ 传统二维动画 VS 二维无纸动画

1）传统二维动画的特点

铅笔、打孔纸、钢笔、描线笔、颜料、赛璐璐、拍摄机凌乱的工作台、脏兮兮的手臂、满头大汗地加班赶进度……似乎一提到传统二维动画，人们普遍都会有这样的印象。

那么传统动画有哪些特点呢？

（1）绘画量大

一部动画短片究竟要画多少幅画？

如果使用传统的制作方法，短短 10 分钟的普通动画片，就要画几千张图片。像观众们熟悉的《大闹天宫》这样一部 120 分钟的动画片，需要 10 万多张图片。如此繁重而复杂的绘制任务，是几十位动画工作者，花费三年多时间辛勤劳动的结果。

《大闹天宫》上海美术电影制片厂 1961-1964

（2）分工复杂

一部完整的传统动画片，无论是 5 分钟的短片还是 2 个小时的长片，都是经过编剧、导演、美术设计（人物设计和背景设计）、设计稿、原画、动画、绘景、描线、上色（上色是指描线复印或者电脑扫描上色）、校对、摄影、剪辑、作曲、拟音、对白配音、音乐录音、混合录音、洗印（转磁输出）等十几道工序的分工合作，才可以顺利完成。

在过去很长一段时间，动画片都是在这样复杂的工序下，由大量的人员合作而成。

随着科技的进步，目前的动画片已经简化了其中的一些程序，许多环节都借助电脑技术，用相对较少的人力方便直观地完成。但是传统动画制作的复杂程度和专业程度依然是可观的。

2）什么是无纸动画

无纸动画是相对传统动画而言的，是近年来随着图形图像（ComputerGraphic，简称 CG）技术发展而逐渐成熟完善的一种新的创作方式，是 CG 创作的一个组成部分。由于投入少、风险小，因此，新兴动画公司已经普遍接受和采用了无纸动画流程。

目前，新一代动画行业的设计者基本都使用这样的创作流程。无纸动画采用"数位板（压感笔）＋电脑＋CG 应用软件"的全新工作流程，其绘画方式与传统的纸上绘画十分接近，只不过创作人员将原有的人物设计、原画、动画、背景设计、色指定、特效

传统动画《哪吒闹海》上海美术电影制片厂

全部转入电脑中来完成。因此创作人员能够很容易地从纸上绘画过渡到电脑制作这一平台。同时无纸动画还可以大幅提高效率，易修改并且方便输出。这些特性使得这种工作方式快速普及。

无纸动画《快乐驿站》

　　动画的前期创作不受任何中后期工艺的制约。换句话说，前期创作可以在无纸工艺里完成，也可以在传统二维工艺里完成。

　　中后期制作的制作流程目前有传统二维流程、三维制作流程、无纸工艺流程三大方式。其中无纸工艺流程准确地说是针对二维动画而言的，目前使用的有 Flash 制作工艺、Retas 制作工艺等。

小贴士

　　在无纸动画制作中，前期的分镜头、设计稿、原画等，以及中期的动画等不再使用纸张，而是通过专业软件直接在电脑中进行绘制，这只是动画制作工具的改变。

　　技术的运用可以提高效率，降低成本，而动画制作过程中，对从业者自身绘画基础和动画手绘专业技巧的能力和艺术修养水平的要求并不会降低。

　　国内普及的无纸动画软件一般是常见的 Flash 等，因为它使用简单、直观，采用全矢量平台（可以任意缩放），而且没有 Animo、RetasPro 等大型软件复杂的模块和界面。更为重要的是在国内的作品发布、使用环境下，Flash 制作的全矢量动画规格非常适合客户的需求，提高效率的同时也提高了动画的品质。

Flash CS3 操作界面

◇ 无纸动画的发展历程

如果把目光转向 20 世纪 80 年代的中国，你也许会感慨，动画产业与电脑接轨的起点走在了大多数产业的前面。其实，这并非中国动画之幸。当时国外的大制作已经非常重视动漫的数字化、无纸化技术，在原画的创意结束之前，一整套切割技术和关键帧生成技术已经在电脑上待命。他们能迅速地分割原画中人物的头像、动作甚至身体姿态、表情，然后在电脑上合成动画。全程的电脑制作能更快地生成动画的中间画样，可以获得细腻的画面感与慢动作处理优势。

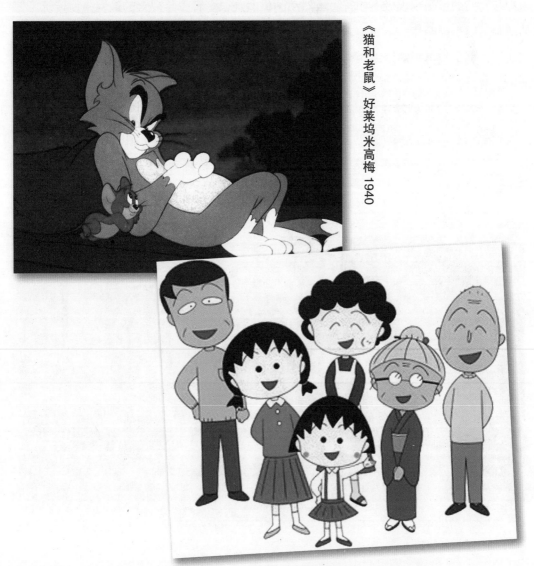

《猫和老鼠》好莱坞米高梅 1940

《樱桃小丸子》日本 ANIMATION 1990

20 世纪 80 年代，中国参与最前沿技术的方式是，深圳等沿海城市出现一批中小动画公司承接国外大制作的部分外包工作，在策划、创意、人物形象、故事情节都已经定型的前提下，他们只制作指定的某个简单镜头。我们可以很容易从今天的软件外包中一窥当年动画制作全貌，比如日本、欧美的企业在软件架构、数值定义甚至是用户界面完成之后，将最不具技术含量却需要耗费大量人力的重复性简单编程外包到中国。很显然，类似的方式对中国动画的数字化进程缺乏实质性的影响。

这些从一定程度上使中国动画的市场越来越庞大，然而我们的作品在国际上的影响力却与我们的市场规模极不相符。虽然动画仍然是很多青少年观众的最爱，但传统工艺的动画品质已经明显大不如前，粗糙的传统工艺动画片目前已经不能代表国内动画的真正实力，更不能再独霸电视舞台。包括央视在内的各大电视台都开始采购无纸流程制作的动画节目。

目前，电视上较受欢迎的栏目，基本上所有动画都是采用无纸工艺制作的。而各电视台热门栏目的片头动画也出现了许多无纸动画作品。无纸动画已经占据了栏目包装、广告片等新型动画需求市场，而且正在逐步吞噬传统动画一直占据的电视动画长片市场。

动画短片《挑战主持人》

无纸动画为什么能够发展得如此迅速呢？

①中国的传统动画（纸上动画）一直都在为外国同类企业做动画加工，传统动画在纸上原画、赛璐璐生产、摄影、色指定等领域并没有优势，也没有关键技术，所以在转型方面也比较快捷。

②无纸动画生产流程不需要拍摄机、赛璐璐胶片、颜料等昂贵的制作设备，只需要电脑、软件等简单设备。低廉的成本当然更容易受到新兴中小动画公司的青睐。

③由于无纸动画采用数字存储方式，因此，可以轻易地结合 3D 动画、数字后期技术。而且一次制作完成的数字素材可以重复利用。

传统动画摄影台

无纸动画液晶手写屏

79 届奥斯卡最佳动画片
《快乐的大脚》迪士尼 2006

在国外，传统动画正被高速地淘汰。美国华特·迪士尼公司在 2004 年初正式关闭了传统动画工作室。迪士尼公司不仅是纸上动画工艺的创始者，更是 60 年来业绩最辉煌的纸上动画公司，但该公司几年前就开始转入无纸动画领域，于 2006 年斥资 40 亿美元收购了著名数字动画工作室——Pixar。如今，昔日的纸上动画王者已经完全进入了全新的无纸动画时代。

80 届奥斯卡最佳动画片《美食总动员》皮克斯 2007

80 届奥斯卡最佳
动画片《机器人瓦
力》皮克斯 2008

小贴士

　　迪士尼第一部使用了无纸动画技术做出来的电影是 1991 年开始制作，1994
年上映的《美女与野兽》。

◇　**常用软件知多少**

1）TBS 无纸动画软件

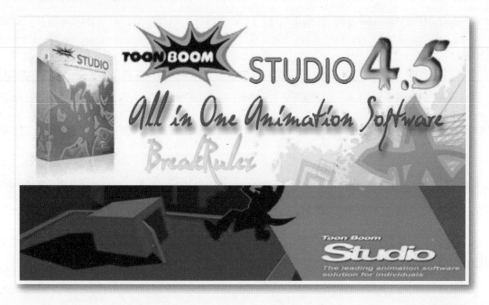

TBS (Toon Boom Studio) 是一款经典的二维矢量动画设计软件，是当前 Flash MX 唯一直接支持的专业动画平台。其优点在于广泛的系统支持，可用于所有 Windows 系统及 Mac 苹果系统；唯一具有唇型对位功能的 Flash 动画平台；引入镜头观念，控制大型动画场面游刃有余；灵动亲切的绘画手感；完全为动画艺术家所创，抛弃所有多余功能，不是功能不足，反而因此变得更为强大易用。新的 TBS 2.0 版本增加同 Flash MX 的兼容，Flash MX 可以直接导入动画文件。

TBS 是一个专业 2.5D 卡通动画软件，不仅可以协助缩短制作时间，提升动画品质，引爆创意核子，而且更容易掌握专案的进行，使得一个人也能完成卡通动画。此外，它还可以与 Flash 4、Flash 5 整合，轻松完成三度空间的动画场景，并且可以直接输入手绘图与向量档案来编制动画，输出为 SWF 网页格式与 QuickTime 播放格式。

尽管 TBS2-D 是一个二维的软件，但是二维或三维的对象它都能够读取。在 TBS2-D 中也有镜头、灯光、场景、3D 等对象，也可以导入图片、声音和动画文件，而且所有的一切都是基于 SWF 格式的。我们完成这些作品后可以把当前的全部或部分动画导出为 SWF 格式，在导出时还会自动建立符号库，这样可以减少下载负荷量，使得下载变得更为快速。

TBS 动画软件具有以下产品特色：

①绘图 (Sketching & Drawing)：提供数位板与各种笔刷、造型工具，让使用者绘制造型草图与连续动画，并存为向量资料，表现完美的绘图品质。

②律表 (Exposure Sheet)：正统卡通制作必须具备的格式，以便于管理每个物件、即时播放物件动画及描图功能，输入 *.BMP、*.TGA、*.TIF、*.JPG 格式的图档。

③ 3D 场景安排 (3D scene planning)：可将 2D 元件放至于 3D 的空间中，利用 3D 镜头顶视图与侧视图视窗、阶层式 3D 物件移动等特效，使 3D 场景中的 2D 动画物件有景深效果，并可增加镜头、自由切换喜爱角度，充分发挥 2.5D 动画制作品质。

④唇形对位 (Lip synchronization)：具备自动声波分析、自动唇形同步化指定的功能，解决动画唇形对位难的困扰。

⑤音轨同步整合 (Soundtrack integation tools)：支援音轨效果与唇形同步误差的修正，并提供编修的功能。

2）RETAS

RETAS PRO 是日本 Celsys 株式会社开发的一套应用于普通 PC 和苹果机的专业二维动画制作系统，全称为 Revolutionary Engineering Total Animation System。它的出现，迅速填补了 PC 机和苹果机上专业二维动画制作系统的空白。从 1993 年 10 月 RETAS PRO 面世开始，到现在，RETAS PRO 已占领了日本动画界 80%以上的市场份额。雄踞近四年日本动画软件销售额之首。日本已有 100 家以上的动画制作公司使用了 RETAS PRO，其中较为著名的有东映动画公司（Toei）、日升动画公司（Sunrise）、京都动画公司（TokyoMovie）。

RETAS PRO 主要由四大部分组成：

① TraceMan 通过扫描仪扫描大量动画入计算机，并进行扫线处理。

② PaintMan 高质量的上色软件，使得大批量上色更加简单和快速。

③ CoreRETAS 和 RendDog—— 使用全新的数学化工具，实现了传统动画摄影能表现的所有特性，并且有极高的自由表现力，可使用多种文件格式和图形分辨率输出 CoreRETAS 中合成的每一场景。

④ QuickChecker 1.0 灵活的线拍软件，确保最高质量的动画。

以上四大模块替代了传统动画制作中描线、上色、制作摄影表、特效处理、拍摄合成的全部过程。同时 RETAS PRO 不仅可以制作二维动画，还可以合成实景以及计算机三维图像。RETAS PRO 可广泛应用于电影、电视、游戏、光盘等多种领域。

RETAS PRO 的英文版、日文版已在日、欧、美、东南亚地区享有盛誉，如今中文版的问世将为中国动画界带来电脑制作动画的新时代。

由于 RETAS PRO 的优异性能和可信的价格，它获得了第 48 届日本电影、电视技术协会的优胜奖。

小贴士

RETAS 的官方网站 http://www.retas.com

3）USAnimation

USAnimation 是世界排名第一的二维卡通制作系统，也是最实用的创作工具。这主要体现在：

①应用 USAnimation 将得到业界最强大的武器库，使其服务于动画的创作。它可以实现让人惊叹不已的效果：轻松地组合二维动画和三维图像，利用多位面拍摄，旋转聚焦以及镜头的推、拉、摇、移，无限多种颜色调色板和无限多个层；USAnimation 唯一绝对创新的相互连接合成系统能够在任何一层进行修改后，即时显示所有层的模拟效果。

②生产速度快。USAnimation 软件设计的每一方面都考虑到在整个生产流程的各个阶段如何获取最快的生产速度。它采用自动扫描，DI 的质量实时预视，使系统工作很快。USAnimation 以矢量化为基础的上色系统被业界公认为是最快的。

阴影色、特效和高光均为自动着色，使整个上色过程节省 30% ～ 40% 时间的同时，不会损失任何的图像质量。USAnimation 系统产生完美的"手绘"线，保持艺术家所

有的笔触和线条。在时间表由于某种原因停滞的时候，非平行的合成速度和生产速度将给予创作者最大的自由度。

生产工具包括彩色建模、镜头规划、动检、填色和线条上色、合成（2D，3D和实拍）以用特殊效果，等等。还包括自生成动作和三维动画软件的三维动画输入接口，带有国际标准卡通色（Chromacolour）的颜色参照系。

③输出质量高。USAnimation系统的优秀品质已被多次证实和测试，通过这套系统加工处理的产品数量在不断增多，目前在30多个国家中有1800多套USAnimation系统在昼夜运转。使用它制作的动画作品有《美女和野兽》等。

▸ 第2部分

准备好你的行囊

让你的细胞活跃起来

　　动画是使原本不具生命的东西，变得鲜活生动，触动观者的心底。其核心就是"动"。很多学生反映在动画的制作过程中，经常会遇到这样的问题：为什么感觉自己的作品僵硬，缺乏所谓的"灵气"？其实这些还是因为绘画基础不扎实。我们需要从最基础的练习出发，让动画"活"起来。

◇　动态速写——秀出你的真功夫

　　培养动画专业学生的基本功就是培养眼功和手功。所谓"眼功"就是训练培养学生观察生活的能力，捕捉生命的活力和精华。所谓"手功"就是能将观察到、想到的东西，自如地表达出来。

　　速写，我们从字面上就可以看出它的意思。"速"，很短的时间范围内；"写"，简明扼要地画出对象的特征、动作变化和各种神态。速写能培养我们敏锐的观察能力，使我们善于捕捉生活中美好的瞬间，并且培养我们的绘画概括能力，为我们的创作收集大量素材，提高我们对形象的记忆能力和默写能力。经常练习速写，能使我们迅速掌握人体的基本结构，熟练地画出人物和各种动物的动作和神态，对创作构图安排和情节内容的组织有很大的帮助。

小贴士

　　尽管现在很多动画都是在电脑上制作完成的，较传统动画而言减少了很多绘画的工作量，但进行一定的造型训练仍不可缺少。这也是我们动画设计人员在设计动作时能够得心应手的一个保证。

1）先来熟悉一下我们的工具

速写能够提高我们的造型能力，很重要的一点是它所使用的工具简便，有利于直接到生活中表现众多的人物形象。要画好画，一套好的装备对于我们而言是非常重要的。下面我们就来熟悉一些常用的绘画工具。

*铅笔

铅笔对大家来说并不陌生，铅笔的使用对于我们动画制作者来说非常重要。因为大部分的动作或人物背景的设定稿都是通过铅笔来完成的。铅笔的主要成分是石墨粉、天然粉墨加上陶土。陶土比例决定软硬、浓淡，陶土越多，画出的线条越硬越淡，反之越软越浓。不同硬度和形式的铅笔有其独特的表现效果，能展现粗细浓淡变化，画面明暗色调柔和，表现力丰富，且可以反复修改，携带方便，大画小画均可使用，通常以2B ~ 4B的铅笔为宜。

绘画工具

*钢笔

钢质制成，富于柔韧性，笔尖有各种形状、尺寸，适用于较厚的纸上。一经画上，便难以修改。因此有利于练习肯定的造型能力。

*墨水笔

没有丰富的色调和层次，靠线条粗细黑白对比来丰富画面。

＊速写纸

速写纸分类有很多种，用圆珠笔、钢笔、马克笔等水性用具画速写可以选用光面纸，而木炭笔、铅笔、粉笔等干性用具则适用中度纸。

＊速写夹与速写本

速写夹可保证我们方便地进行生活速写的练习。速写本可随身携带，以便随时记录即兴的人物动态及景物，随意性的速写小品也是锻炼抓形准确、线条流畅、提高速写趣味的好方法。

2）人体结构 动作设计的基石

在动画片的制作中，我们需要对不同的角色进行动作设计。当我们想到一个动作时，立刻就能用手中的画笔快速、准确、流畅的表现出来，这是一种什么感觉？而当我们有了一个非常好的想法，想要用画面表现出来却一直达不到自己理想的效果而需要反复修改，又是一种什么样的情况？这不仅影响工作的效率，还会使自己心情非常糟糕，甚至会影响自己创意的发挥。这对我们动画创作者来说是多么可怕的一件事。能够快速准确地把握人物动作、表情特征实在是太重要了。那么怎样才能做到这一点呢？

我们先来熟悉一下人体结构，同时开始人物的动态速写练习。

人体分头部、躯干、上肢、下肢四部分，每部分都由内部的骨骼和外部的肌肉组合而成。骨骼是整个人体的支柱，支撑起我们的身体。虽然我们看不到它，但人物的运动都是由它的活动而引发的。我们在进行人物速写时一定要注意骨骼两端的骨点，也就是关节点。一般人物身体的弯曲、运动，都是从这个地方进行的。这个关键的部位，为我们进行人物速写练习提供了依据。

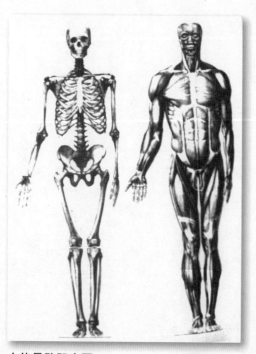

人体骨骼肌肉图

（1）头部

人的头部主要由面颅和脑颅两部分组成。面部是五官的集中地。由于五官位置大小各不相同才造就了我们不同的外貌特征。人的头部像一个圆，面部的骨骼主要有额骨、鼻骨、上颌骨、下颌骨、颧骨。

人身上总共有600多块肌肉，由于肌肉大小位置不同，因而每个人的形体各不相同。而面部的肌肉则使人产生了表情的千变万化。

＊面部结构

我们在介绍人物头部比例时，常用一个词叫做"三庭五眼"。脸部的长度是从额头发际线到下颚为脸的长度，将其分为三等分：由发际线到眉毛，眉毛到鼻尖，鼻尖到下颚我们称为三庭。以眼睛的长度为标准，从发际线到眼尾（外眼角）为一眼，从外眼角到内眼角为二眼，两个内眼角的距离为三眼，从内眼角到外眼角，又一个眼睛的长度为四眼，从外眼角再到发际线称为五眼。这是标准的人物面部比例。

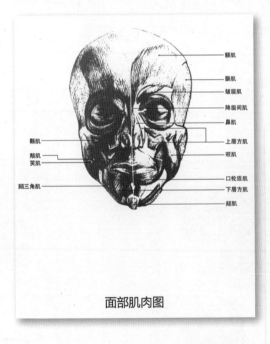

面部肌肉图

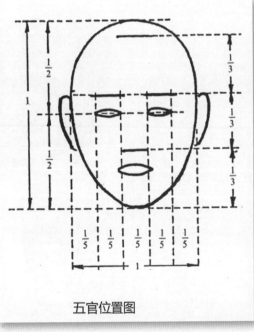

五官位置图

我们在进行头部多角度速写练习时，要以头长为标准尺度对五官各部位的长度比例进行目测，失去这个标准，就会出现其他部位比例过长或过短的失调现象。

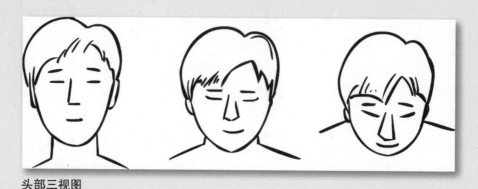

头部三视图

* 眼睛

眼睛和嘴巴对表情变化起着非常重要的作用。眼睛是心灵的窗户，平时与人交往，情感的交流都是从眼睛开始的。我们在刻画时一定要注意眼睛的刻画。首先就让我们了解一下眼睛的结构吧。眼窝的位置处于额骨和颧骨之间，这样的结构使我们的眼睛受到保护。眼球的形状近乎圆形，暴露在外的部分有瞳孔、虹膜以及角膜、白眼球。我们通常的闭眼动作是由上眼皮运动完成的。由于眼睛是凸起的，所以当我们闭上眼睛时眼皮也是凸起的。

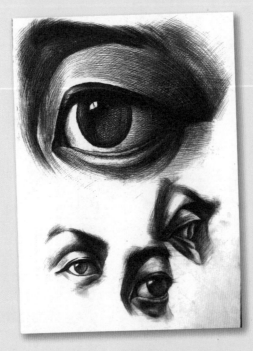

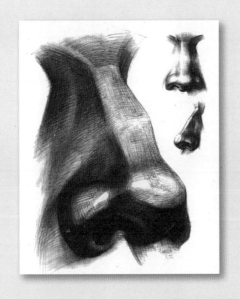

*** 鼻子**

鼻子位于脸的中心地带，位于眼睛的下方，嘴巴的上方。鼻子主要由两块鼻骨组成，沿着鼻根部向下延伸。鼻子的下半部分由五个软骨构成。鼻的软骨能动，人表情的变化也能够带动鼻头和鼻翼的活动。

*** 嘴巴**

嘴巴位于上下颌骨上，两片嘴唇细长向两边延伸。上唇和下唇都有沟槽，两个嘴角旁边的皮肤上有一条皱纹，从鼻翼处延伸下来。这块肌肉伸展出了丰富多彩的面部表情肌肉。嘴巴多种多样的形状也是我们面部千差万别的原因之一。我们仔细观察总结，人的嘴形有长条形的、有厚厚的、有弯曲的，等等。

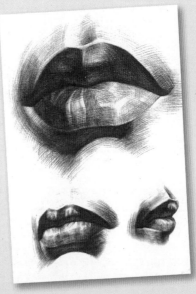

*** 耳朵**

耳朵位于头部的两侧，整体感觉呈圆弧形。最外面的是耳廓，把整个耳朵给包裹起来。两端一边与耳屏相连，一边与耳垂相连，耳洞就位于耳屏的下面。

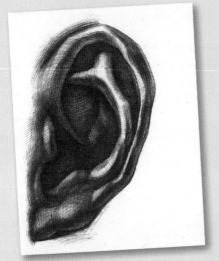

以上这些部位的不同造就人物的脸部差别非常大。我们在刻画人物脸部时一定要注意人物的特征，并且由于地域和年龄的不同也会有许多差别。这些都需要我们认真观察。

（2）躯干

躯干主要由胸部、腹部，还有之间的腹上部组成。腹上部是可以活动的，我们平时一些腰部动作主要由这一块完成。胸部用来保护内脏器官，主要由脊柱、两侧的肋骨和前面的胸骨组成。肋骨呈圆弧状，从脊柱开始向下倾斜。前端与胸骨相连。要是从侧面看，脊柱是一条 S 型的曲线。

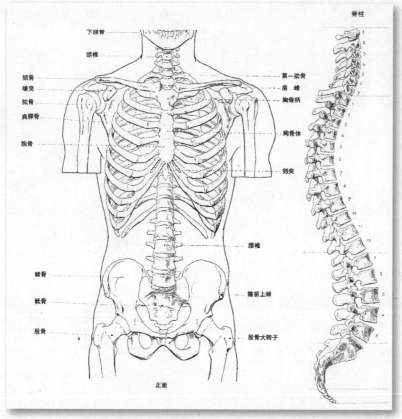

躯干结构

* 上肢

人体的上肢分为上臂、前臂和手三部分。上臂的骨骼有肩胛骨、锁骨、肱骨，前臂的骨骼分为尺骨、桡骨，手部的骨骼分为腕骨、掌骨和指骨。我们在进行动画速写时常会犯的一个错误是只注意人体的大体走势，忽略一些细节刻画。其实，正是这些细节使我们塑造出来的人物更生动。腕部和胳膊肘就是两个要特别注意的地方，我们在画手臂时，需要强调这两个部分的结构，这样画出来的手才不会显得呆板。

上臂肌肉由三角肌、肱二头肌、肱肌组成，前臂主要由尺侧腕屈肌、掌长肌、桡侧腕屈肌构成。手部主要由小指展肌、拇短展肌组成。我们把上肢的骨骼肌肉了解清楚了，再注意关节点的刻画，就能准确画出上肢的外形。

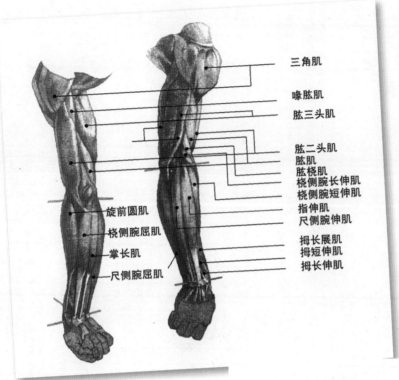

上肢结构

*下肢

人体下肢骨骼由骨盆、股骨、髌骨、胫骨、腓骨以及脚部的跟骨、跗骨、股骨和趾骨组成。下肢的形态不是直的，呈 S 型的曲线变化，这样的造型能起到很好的平衡身体的作用。另外，我们在画下肢的时个还要注意男女形体上的差别。女性的骨盆比较浅和宽，男性的是窄而深。由于下肢支撑着人的整个身体，所以会显得更加粗壮。

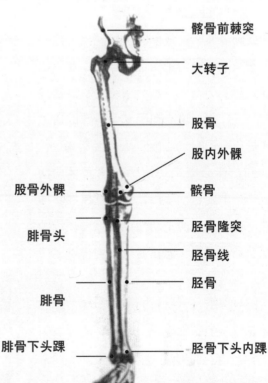

- 三角肌
- 喙肱肌
- 肱三头肌
- 肱二头肌
- 肱肌
- 肱桡肌
- 桡侧腕长伸肌
- 桡侧腕短伸肌
- 指伸肌
- 尺侧腕伸肌
- 拇长展肌
- 拇短伸肌
- 拇长伸肌

- 旋前圆肌
- 桡侧腕屈肌
- 掌长肌
- 尺侧腕屈肌

- 髂骨前棘突
- 大转子
- 股骨
- 股内外髁
- 股骨外髁
- 髌骨
- 腓骨头
- 胫骨隆突
- 胫骨线
- 胫骨
- 腓骨
- 腓骨下头踝
- 胫骨下头内踝

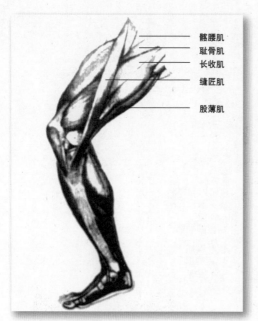

下肢结构

图中标注：
髂腰肌
耻骨肌
长收肌
缝匠肌
股薄肌

3）动态速写的基础

（1）线的造型

要画好速写，线条的运用是至关重要的。速写以线作为主要造型语言，在手法上要"写实"与"写意"相结合，概括提炼和夸张并用，这与动画专业特殊的造型方式是分不开的。线的长短、粗细、疏密、节奏和韵律会随主观情感变化而呈现活力。作为主要造型手段，线的直接性和抽象性对速写表现的主动性至关重要，线的造型功能和审美功能在速写中均得以完美统一。

因使用工具、材料的不同，线条呈现出各具特色的丰富变化。除了一般具有干湿、浓淡、粗细、曲直等形态变化外，线条的流畅或滞重、飘逸或苍劲、急促或舒缓，隽永或凝重、俊秀或粗犷等，更富情感性表现特征或独特的形式美感。

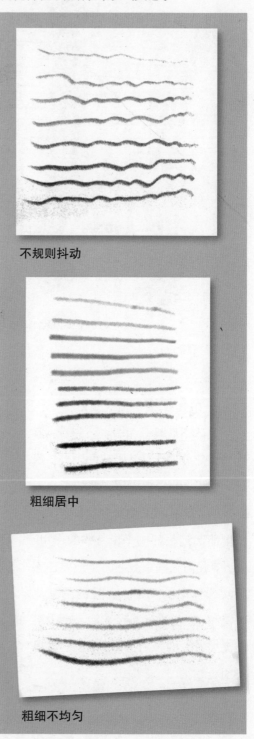

不规则抖动

粗细居中

粗细不均匀

以线条为主要表现手段的速写形式，通过线的长短、粗细、曲直的变化和线的穿插、重叠、疏密等线条组合，或用以表现形象的轮廓，或用以暗示形体的体积空间，或用以概括物象的层次，或用以强化形象的特定动（神）态和情绪，大大增强了速写的表现力。

小贴士

明暗与线条是各具利弊的表现工具。用线条表现画起来快。比如边线，若用明暗可能要涂很长时间还画不出，而用线条则很快就能画出来。但线条对于轮廓线内部形体起伏的表现力可能就不如明暗那么得心应手了。

对于速写来讲，线条运用的根本目的是为形象服务。也就是说线条运用是否完美，应以对物象形态和情态的完美表现为唯一原则。对于速写训练来说，切不可脱离这一根本目的和唯一原则。对线条的自如驾驭和自由运用，需要努力实践、认真总结、不断积累，只有坚持，才能水到渠成。

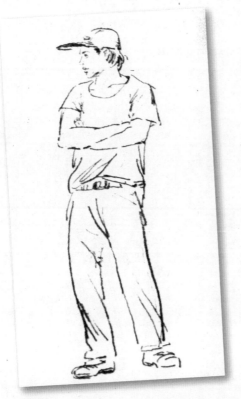

速写

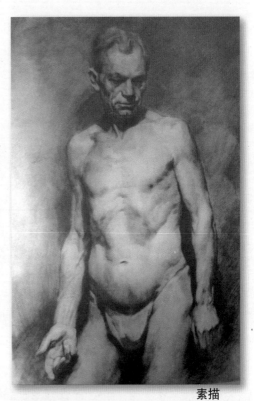

素描

（2）静态人物速写

以人物作为描绘对象的速写练习，是初学者或有一定基础的同学重点进行练习的课程。人物形象包含了诸多方面的造型因素，如比例、结构、动态、神情、形体体块组合等。通过对人物诸多造型因素关系的把握，逐渐培养起整体观察、整体描绘的良好习惯和能力。这对于描绘其他物象能起到触类旁通的作用。画人物速写要多进行人物的形体结构、医用解剖图谱的临摹，并对透视知识作必要的了解。具体步骤如下：

①定出人物在纸面上的位置，画出大外形及基本比例。

②画出人物各部分的基本形，找出大的衣纹转折关系，定出五官位置及手脚的

基本形状。用肯定的线条，放笔直取，画出全身。

③调整画面，强调重点。五官、手、脚要适当刻画，结构转折处要着重强调，做到画面完整。

（3）动态速写

动态速写与静态速写有很大不同，在随时变化的对象中，你无法用反复观察的方法捕捉对象，也无法用事先准备好的方法表现对象。动态速写依靠的是对对象动作变化过程中动态的"选定"和对选定动作的感受和记忆。它是在研究人和动物的运动规律的基础上，用速写的方式把物体的运动过程给解析出来。这就需要我们从整体上、运动的角度去观察、了解动作，不能只局限于一个简单静止，或是局部的角度去勾画。

动态速写的作画步骤是：

①认真观察动态对象，选定典型动态，集中精神，全力完整地感受动态特征。动态每时每刻都在发生，也许你就要问了：什么样的姿态才是最能体现绘画美感的？这就涉及到"选定"。"选定"是动态速写特有的技术，是指画者对活动的对象瞬间动作的特定选择，也就是速写者面对自由活动的对象人物，在对象一系列动作中选择最有造型意义的瞬间动态。动态速写动作的选定应该符合两个条件：一个是选定的动作要有"造型性"；另一个是动态要具有美感，两个条件缺一不可。比如说，我们在选定一个人跑步动作时，要选定最能体现速度、力量和矫健意味的动态，也就是腿部跨度最大、手臂摆动幅度最大的动态。假如我们选择了手脚重叠时的动态，画出后的效果就会像是走路而不是跑步了。

②迅速画出主动态线和辅助动态线。动态线是指人体由于形体转折变化带来的形体外在形态外缘上的变化，也是外形上最明显、衣服与身体贴得较紧的部位。通常动态线是非常简练的线条，要根据动作的复杂程度决定动态线的多少。在每个动作中，主要的动态线仅有一条，其他的都是辅助动态线。动态线是人体中表现动作特征的主线。动态线一般表现在人体动作中大的体积变化关系上。人物侧面时，动态线往往体现在外轮廓的一侧；人物正面时，动态线会突出于脊椎和四肢的变化。

画动态线时，要抓住大的部位，抓关键的动势并注意动态的重心。人体的基本重量在于头部和身躯，重点就是人体重量下垂的中心。人站立时一般都要靠两条腿支撑身体的重量，所以有两个支点。立正的姿势，人体重心落在相近的两个支点上；稍息的姿势，重心基本上落在主要的一条腿的支点上。

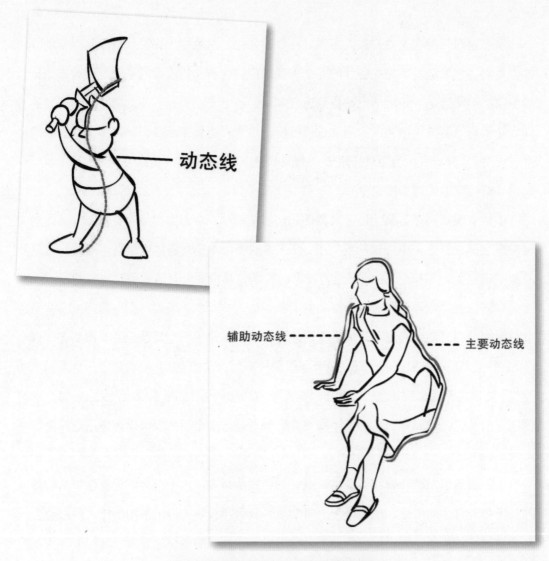

动态线

辅助动态线 - - - - - - - - - 主要动态线

主动态线与辅助动态线（或次要动态线）

　　动态线主要采用"去曲取直"的方法对人体动态趋势作概括。而对某一个人物的动态，首先要从总体着眼，观察、认识其动态趋势。如从头到脚跟的连线趋势、两只手臂的伸向、腰的扭动角度，等等。要画准运动趋势的动态线，除了要考虑总体比例外，还要注意动态线和水平线构成的角度，即倾斜度或垂直关系等。倾斜度画错了，动态趋势或者错了，或者造成动态软弱无力，失去力量美感，或者造成重心不稳，失去平衡。若不首先找准动态线，只从局部观察着手刻画，即使局部轮廓画得很准，而其动态却不对，局部的准确性也就失去了存在的意义。

＊轮廓线

　　动态线找准和确定之后，要进一步描绘动态的轮廓线。人在运动中体现的轮廓线看起来似乎很复杂微妙，但也是有规律可循的。首先，轮廓线的主要转折点和跨度大的曲线均处于人体的关节部位，如肩、肘、腰、膝、手腕、脚腕等处，其他部位不可能产生大的转折。其次，局部的起伏曲线、弧线等处于肌肉发达而突出的部位，如胸大肌、臀大肌、乳房、腓长肌（腿肚子）等处，这些部位也是应注意表现的重要部位。

　　③凭观察或记忆画出体积关系。要对选定的动态进行感知和记忆，这一点也是非常重要的。它不像素描那样可以进行反复多次的描绘，而是一次性过程。这种一次性记忆必须是感受性的，如果失去了感受性的记忆，我们所画出的动作可能会流于公式化、概念化。只有凭借对特定动作感受的特殊性，再辅之以对人体解剖知识的了解，我们才有可能画出诸如疯狂的跑或悠闲的跑等避免雷同的作品。在实际操作中，我们仅靠瞬间的观察来完成一幅特定动态速写作品是不可想象的。我们必须依靠对这个特定动作的一般性经验和相关知识记忆补充，才能完整地完成作品。

　　④迅速画出表现动势的衣纹。服饰是形象的一个重要的组成部分，同样具有典型性。形体特征、形象特征、动态特征、服饰特征共同构成了人物的个性特征，但观察也不能完全依赖于直觉的直观感受。运用垂直线、平行线，在观察物象时加以比较和校正方法，可以从被观察对象的某个点入手，从上到下，或由下至上；从左到右，或由右至左；由整体看到局部，或由局部联系到整体，从整体上去比较，在比较中去观察。

　　尽管人物服饰间存在着裁缝与质地不同，但并不影响用基本形的概念去观察，从而得出一人外形特征上的基本形状。我们将这个人的基本形状与画面上已具体化的服饰基本形相比较，可以看出二者之间的差别是显而易见的。

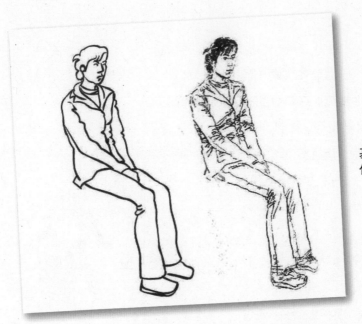

基本形状与具体
化人物对比

⑤凭观察和解剖知识填补细节。

动态速写要注意以下要点：

在学习阶段，动态速写往往会出现两种倾向。一种是线条琐碎无力，气势不贯，表达不出完整的形象和动势，原因是缺乏最基本的技法和表现能力。为了尽快提高表现力，可先临摹一些表现力强和技法熟练的速写作品，学会基本的用笔方法之后，再进行写生练习。另一种倾向是用笔流利，但华而不实，废笔太多而缺乏形体内容。有这种缺点的大多是学画时间较长，掌握了一定的表现技法，但对形象的本质特征认识和理解不深，思想上不够重视，欣赏水平和审美趣味也有差距的画者。为了提高水平，应学习解剖知识，研究表现形象本质特征的技法要领，多欣赏一些水平高的速写作品，注意体会作品的内涵和

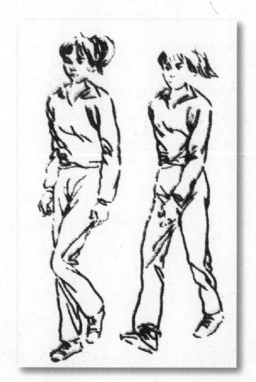

一组动态速写

形体造型的力量感。作画时，力争简练扼要地表现形象的主要特点和个性特征，一笔没画准可再画一笔，直到画准为止，克服片面追求用笔表面效果的不良习惯。

　　基本功训练是一个枯燥而痛苦的过程，但是到创作时，这些艰辛就会有回报。对一个学生来说基本功的训练只有三四年的时间，而创作却是一生的事业。不要把基本功训练与创作对立起来，只有常年坚持不懈地刻苦训练，才能练就一手动态速写的硬工夫，为将来创作出优秀的艺术作品打下坚实的基础。

小贴士

　　不要追求那种整齐、有序的画面，很艺术性地安排在画纸上，这不是你的速写本要做的事情。要捕捉所画对象的性格和姿势，在片刻功夫完成。选择一个有可能呆上一小会儿的对象，立刻开始不要犹豫。这是快速记录事实的一种练习。你的速写本完全是为了你的好处——给你一种观察和记录自己周围生活的纯然乐趣，帮助你培养出锐利的眼睛和可靠的捕捉。

<div align="right">——罗恩·蒂纳《人物默写教程》</div>

小练习

　　1. 静止动态速写（观察一段时间内相对静止不动的，如人看书，写作，请模特摆出姿势等的练习）。

　　2. 规则性动态速写（如跑步、骑自行车，凭记忆进行默写练习，足球运动员的运球、拼抢、射门及守门员的扑球等动作）。

4）动物在动画创作中占有不可忽视的分量

　　动物的形象在动画片中占的比重是相当大的。大量国内外优秀动画直接以动物为主角，就算以人为主角的动画片也离不开动物的参与。把动物拟人化，赋于它人的特征，通过它的喜怒哀乐来表现人的感情，这能大大增加动画片的趣味性，这也是真人电影做不到的。

　　我们学习动物速写也是以写实的方法开始的。在掌握住动物的特征后可以加以概括提炼，在外形和特征上做大胆的变形，突出它的性格。

学习动物速写和学习人物速写有很多相通之处，掌握基本结构是很重要的。对动物速写来说，基本型就是头部、四肢和躯干的基本特征和结构，掌握四足动物和鸟类以及鱼类动物的区别。

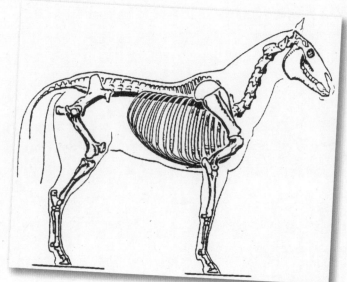

动物结构

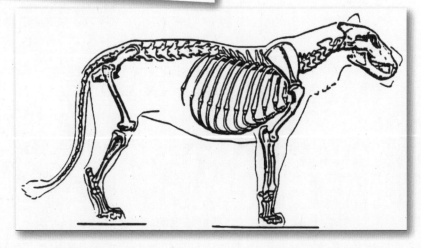

动物速写的画法与人物动态速写基本相同，即以动态线为基础，根据它们的骨架特点和运动规律，辅之记忆与推断。动物的躯干部分比较大，并且呈现几何形，因此，我们可以用概括的手法将动物躯干几何化，以掌握它们的形体特征和运动变化。家畜的四肢动作比较大。例如，马和狗的奔跑，它们跑或走都有明显的规律，只要抓住了这种规律，掌握了它们腿部关节的特点，就能画出它们运动中优美的姿势。

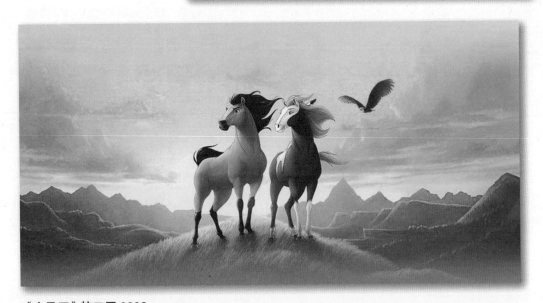

《小马王》梦工厂 2002

动物速写时，首先要把握整体，在开始刻画之前要对整体进行观察分析，在脑海中形成深刻的印象，抓住动物的主要特征，大胆落笔。作画时下笔要干脆利落。

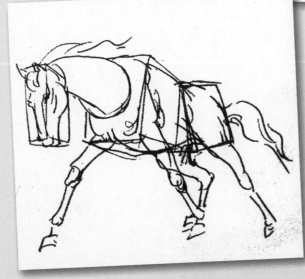

其次，要抓住大的形体，突出表现动物的特征，但同时也要兼固局部的细节。对于一些主要的局部细节还是要刻画的。

再次，要把动物的形体结构概括为简单的几何形体，加上肢体连接，把这种抽象的几何形体与动物的各种动态结合起来。通过这些几何形体，我们能更快地找准动物结构的体积关系，也能更快更准地抓住动物的体态变化。

最后，动物速写以线条表现为主，要注意动物外轮廓的起伏和用线的流畅性。描画动物身体的细部要注意用笔的表现性。例如，肥厚的躯干和硬朗的骨骼，松软的羽毛和尖利的脚爪，都要采用不同的用笔方法；刻画动物的眼神是画面传神的关键。为了更好地研究和掌握动物的细部特征，我们利用摄影、图片作参考，这样就能弥补我们在速写中观察的不足。

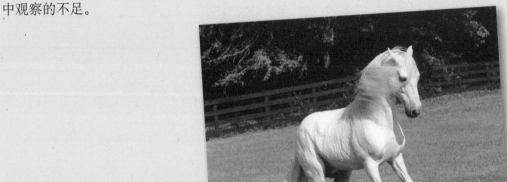

◇ 好的表演可以为你的动画加分

影视是一种体现于银幕的一种表演艺术。影视演员在导演的指导下，用自己的表演塑造真实的、富有个性的人物形象。动画属于影视的范畴，也同样具有表演艺术的特性。只不过载体发生了变化，演员由真人变成了动画人物。然而动画设计者同样以文字剧本为依据，在导演的指导下，赋予动画主体角色生命，让它们有血有肉、个性鲜明。所以，表演对于动画创作而言同样有着十分重要的作用。

1）动作表演

角色通过动作来演绎故事，表达情感。在创造人物形象时，一切都应该通过动作来实现，这里的动作包括人物的形体动作、表情动作、语言动作。

＊形体动作

人的外部形体动作将一个人的所有特征不停地向外界传达，单单一个走路就能将一个人的年龄、职业等表达出来。

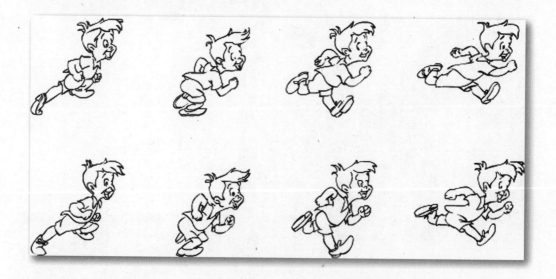

我们从上面这组图中可以看出小孩的活力和兴奋，这样的跑步动作只符合这样的年龄。如果一个身体虚弱的人跑出这样的动作会让我们感觉难以接受。

表演艺术常常通过人物外部形体动作来完成情节演示，通过人物形体的动作达到刻画人物性格的目的。而且，动画在对形体动作的刻画上更具优势。由于动画角色是美术人物的表演，角色在表演时可以摆脱真人演员受自身条件的约束，完成真人演员不可能完成的动作。动作上的夸张可以使角色的性格更加突出，达到意想不到的效果。

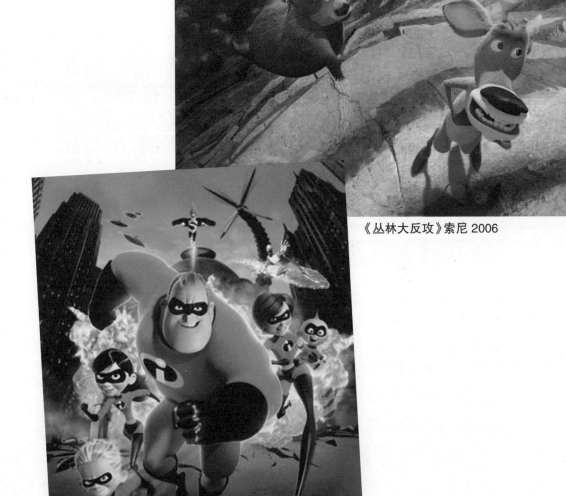

《丛林大反攻》索尼 2006

《超人总动员》皮克斯 2004

　　这些夸张变形的动作更增强了角色对观众的感染力，动画师通过自己丰富的想象力，使这些动作表演赋予角色更强的生命，更有型的个性。

　　* 表情动作

　　表情动作指的是人面部的表情变化，喜怒哀乐是我们最常见的几种表情。心理的瞬息万变都会使人的面部肌肉发生微妙的变化。因此，表情动作也是表现人内心活动最有效的方法。

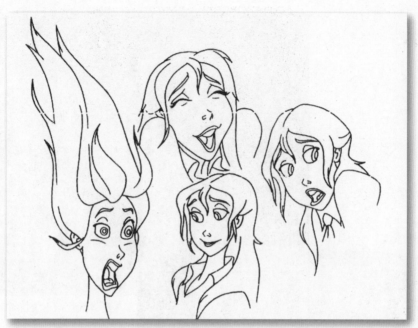

人猿泰山里的表情设定

对于好的动画作品来说，表情的刻画起着非常重要的作用。在传统的动画里，由于技术条件的限制，动画人物的表演很难达到影视演员表演得那样自然、准确、丰富。有时甚至只能通过较为夸张的表情动作和形体动作加强对角色的刻画，有时甚至会通过五官的变形增强人物的表情夸张，来吸引观众。

眼与嘴是脸部表情的主要部位，也是动画刻画的重点。相对于动作，表情对于一个人内心活动的表现可能更加直观。

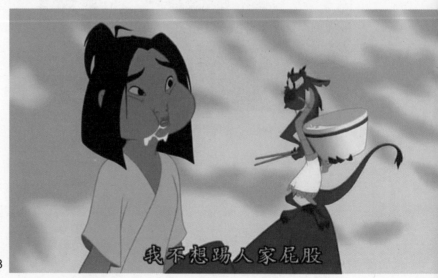

《花木兰》迪士尼 1998

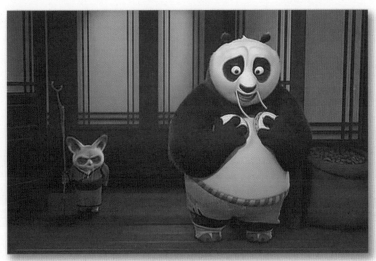

《功夫熊猫》梦工场 2008

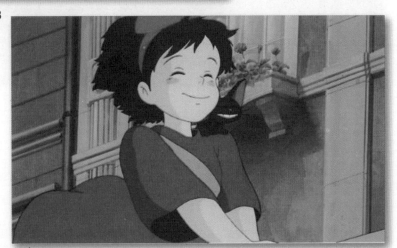

《魔女宅急便》吉卜力 1989

* 语言动作

语言是人与人交际的重要方式，也是表达感情的重要手段。在影视作品中，语言又被分为对白、独白、旁白、解说等。剧中角色的语言体现着说话者的身份、思想、观点、态度，展现着他的性格、修养以及个人魅力。我们可以说语言也是一门艺术，剧作家常常以角色的语言刻画人物的性格。人们可以因为一句经典台词记住一部电影，可见语言动作的重要。

当然，语言也对同属于影视范畴的动画起着至关重要的作用。在动画片中，语言的表演者与动作设计都是分离开的，语言又分先期和后期。这就要求动作设计者深入体验角色，将角色语言与外形考虑清楚，深入了解，作出与对话内容、人物性格相协调一致的设计。

在《天下无贼》里面，葛优一句"我最讨厌你们这些打劫的了，一点技术含量都没有！！！"这句话一出现，再与葛优在剧中的角色身份一对比，立刻将这种喜剧的氛围提升到一个新的高度。让观众"哈哈"一乐的同时，又加深了观众对电影的印象。

《天下无贼》剧照 寰亚电影发行公司 2004

动画中的语言往往也有着独特的魅力，可以为动画片增加快乐和幽默的效果。例如，好莱坞动画大片里一般会有个"话痨"配角，《花木兰》里的木须龙、《怪物史莱克》里的毛驴唐基、《冰河世纪》里的树獭辛德以及女猛犸象艾丽身边的那对活宝艾迪和哗啦……他们围绕在主角身边"叽叽喳喳"不休、插科打诨，逗人发笑，影院里的笑声常在他们的话音一落时立刻响起。

《花木兰》里的木须龙 迪士尼 1998

《花木兰》里的木须龙
迪士尼 1998

《怪物史莱克》里的毛驴唐基　梦工厂　2004

　　当然也有些另类的，《机器人瓦力》或许是史上台词最少的动画电影了。故事的主角是两个没有语言功能的机器人，如同两个小哑巴，只会靠简单的电子发声器机械地呼喊对方的名字，片子的前半部分除了瓦力叫的"伊娃"和伊娃说的"瓦力"这四个字以外，没有别的台词。

　　四字台词传递出的当然不止是机器人笨拙而简单的爱情，更隐含了现代人缺乏交流的孤独感，以及对生态环保、现代生活方式的思索等。极度简省的对白，使片中的肢体动作和表情愈显丰富。所以，观众从吱吱嘎嘎的电流声中却"听"出了很多话语，心动又感动，全片的震撼效果不言而喻。

《机器人瓦力》皮克斯 2008

2）一个好汉三帮 一个篱笆三个桩

在一部影片里，角色的塑造不只是演员一个人的事，更需要剧本文字形象生动的基础和导演对表演的指导、综合处理。影视作品里人物角色是动画编剧、导演和演员共同设计的结果，而动画人物形象的建立则是动画剧本、导演、动作设计三方共同创作的结果。

（1）剧本创作

我们在制作动画以前首先要确定剧本。剧本主要建立人物活动的框架，建立人物关系并通过人物的各种活动来推进故事的发展。它不仅开拓了人物活动空间，也提供了大量具体的角色动作，为动画的动作设计提供参考。

语言是塑造人物形象的一个重要手段，也是动作表演的一个重要方面。好的对白设计能使观众仅从语言上就能感受到画面和声音，体会到镜头之间流畅的衔接。

讨论剧本

（2）导演创作

动画导演是动画创作的核心，是整个动画制作团体的领队。他以文学剧本为基础，对剧情结构、人物性格以及片子的风格进行二度创作。早期的导演大部分是从制作管理做起，参予动画制作多年后升格做导演或电影业转行。目前大部分的动画导演都是由动画师开始做起。做导演的魅力在于可以自己决定作品的方向，但是由于导演决定一切，工作繁忙且作品的成败大任也在导演身上。导演的工作千头万绪，但最核心的工作就是组织团队完成角色造型和表演。

导演在创造角色动作时主要分为两步

①通过分镜头台本，对角色进行动作的初步设计。 导演首先要对剧本进行构思，对原剧本进行必要的增添和删减，使主要人物的活动得到加强，性格更加突出。在上述工作完成以后，再开始进行画面分镜头台本的创作。分镜头台本最主要的作用就是镜头中人物动作的设计。导演从全剧出发，掌握人物之间的关系，依据人物性格，构思每个人物在各个镜头中的动作。

《千与千寻》的分镜头角本
吉卜力 2001

②通过导演谈戏，帮助理解角色，确定角色的动作。导演通过说戏、谈戏与团队的主创人员进行影片创作意图和完整构思的表达。结合每个镜头的故事内容，镜头处理，向大家作系统的讲解，使大家更加全面地了解本片，进行更好的创作。在将镜头分配给动作设计以后，导演会与镜头设计者进行多次交流，在分析该段剧情的情况下，帮助动作设计者掌握角色的心理，把握动作的准确性，给予设计人员自由创作的空间，发挥他们主动创造性。

（3）动作设计的创作

动画中的动作主要是由动作设计人员完成的。动作设计者在导演的总体构思和指导下，以画面分镜头为依据，结合自己对角色的理解，为角色设计有特点的动画动作。因此，动画中真正的演员，其实是动作设计人员。

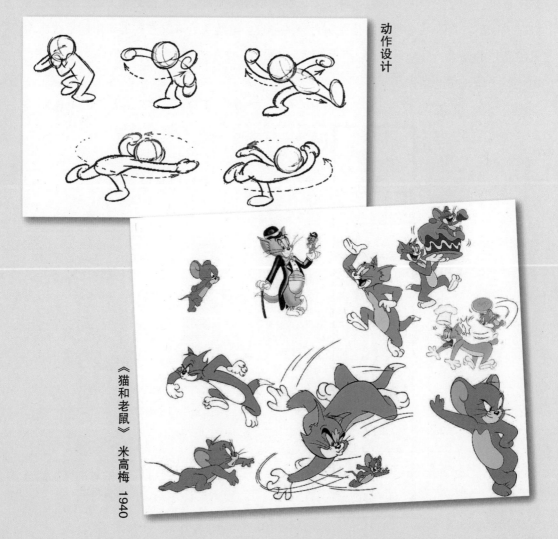

动作设计

《猫和老鼠》 米高梅 1940

《兔八哥》华纳 1930

　　动画剧情的发展，人物性格的显现，都是通过人物的动作表演来传达给观众的。对于动作设计师而言，能让自己融入到自己设计的角色里面，是最为重要的。好的动作设计师能称得上一个好的演员。所以，现在好多动画学院里都开设有表演课，由专业的老师来教授表演知识。

动画舞台的新贵——网络

　　近几年，互联网及网络技术迅速发展，网络媒体已经成为一种大众传播的主流媒体。其中，网络动画作为一种需求旺盛和市场前景广阔的产品和技术，伴随着网络媒体环境的出现而产生。

　　什么是网络动画？顾名思义，它是以互联网为载体，以运动的画面形象为表现手法，具有娱乐、宣传、商业、教育等功能的一种动画传播形式。随着互联网技术的快速发展，网络动画（包括游戏、动画短片、贺卡、音乐 MTV 等）这种带有着浓厚流行趋势的动画形式开始崭露头角，并随着网络媒体的发展而壮大。

◇　网络动画的特点

　　网络动画的制作是一个完全数字化的过程，基本脱离了传统动画以纸质为媒介的诸多制作环节，降低了成本。与传统动画比较，网络动画，突破了传统动画在传播过程中的不足，形成了信息的互动交流。其基本特征主要表现在两个方面。

1）交互的特性

　　网络动画是互联网上的一种动画形式，通过 Flash 等技术制作和发布，把传统的动画艺术形式展现在电脑屏幕上。网络动画改变了人们以往只能在电视和电影上看动画的局面，打破了时空

《哐哐日记》互象动画公司 2009

限制，使我们随时随地查阅世界各地不同的动画作品，从而实现真正意义上的人机交互。

2）视觉的特性

我们在观察周围的事物时，大脑会对所看到的物体产生不同的反应。因此，不同的表现形式，物体就会产生不同的视觉效果。网络媒体是一种全新的数字化媒体，其视觉特征也与纸制媒体有很大的差别。

（1）图形的矢量化

由于网络的数据传输速度有限，对动画作品的容量有一定限制。为了提高网络动画的传播速度，网络动画都是基于矢量图形为特征的动画形式。因此，动画图像更清晰，效果更出众，而且尺寸很小，文件传输速度快。

（2）画面时尚新颖

与传统写实类型的动画相比，网络动画的画面制作要简单一点。由于受到表现形式的影响，画面的过渡层次不及手绘的丰富，视觉效果上也倾向于单纯化和概念化。网络动画一般都比较短小，以求在最短的时间内传达最深的感受。

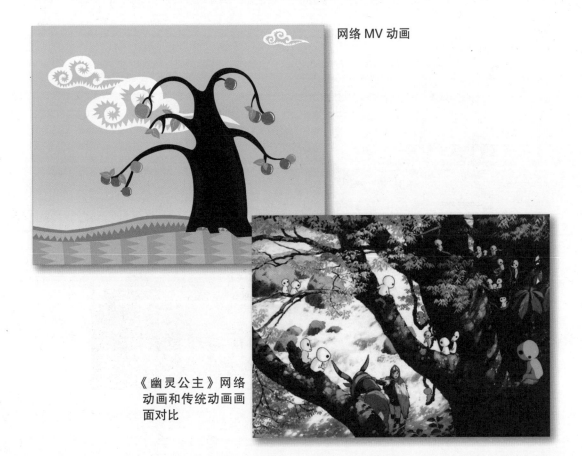

网络 MV 动画

《幽灵公主》网络动画和传统动画画面对比

（3）跨媒体播放

时尚的造型，艳丽的色彩，使得网络动画具有鲜明的时代特征。由于传播更新的速度快，抓住了年轻人追求新鲜事物的心理而深受年轻人的喜爱。因此，网络动画的应用尤为广泛，也非常适合制作与年轻人消费相关的各种广告信息。反映各种商品信息的网络动画广告个性、时尚，与传统广告相比效果比较明显，成本也比较低。

◇　网络动画的应用途径

1）多媒体娱乐

网络 Flash 动画和网络 MTV 是动画应用于网络娱乐最主要的方面。MTV 是将歌曲、动作、文字三者巧妙融合的新的艺术产品，具有广泛的市场和受众。采用网络动画的 MTV 可以突破传统 MTV 的模式，用动画形象做出常人难以模仿的动作和表情，再用网络这个媒介快速地传播出去，能达到让人意向不到的效果。网络 Flash 动画也是这样，通过网络能迅速地传播，用比较低的成本获得更广大的观众群。

网络 MTV

2）网站

网站是互联网实现大众传播的基本单元，也是进行各种市场和信息传播的基础。网站的首页是网站的门面，也是吸引网民的关键，要求视觉效果强烈，具有震撼力。要在几十秒的时间内实现画面变化迅速，声效多而短促。网络动画还能够用于网页中要求漂亮多变、个性鲜明的导航条。

网络广告

3）广告制作

网络动画具有周期短、成本低、适用媒体广泛的特点，特别适合在网络和电视上播放。随着能播放网络 Flash 动画手机的问世，网络动画的应用更加广泛。

4）多媒体教学系统课件

动画是学生十分喜欢的信息传播手段，采用网络动画教学能使学习内容活泼、有趣、画面色彩丰富、讲解声情并茂，不仅能极大地引发孩子们的学习兴趣，还能够启发学生丰富的联想和创造力。通过网络动画的演示，可以将深奥难懂的原理、实验形象化，易于理解和掌握。

课件动画

此外，网络动画在游戏、短片、贺卡等领域的应用也十分广泛。随着用户需求的不断增多，网络动画的用途将继续得到挖掘。

◇ 网络动画的制作技术

网络动画是一种基于 WEB 的动画表现形式，也是目前应用最广、发展最快的动画技术与应用领域。

（1）工作环境

网络动画具有文件小、交互性强、便于网络传输等显著特点，这也使得网络动画在网络中迅速普及。网络动画是用矢量的方式描述事物的特征，这和其他动画有着根本的区别。由于矢量文件具有尺寸小、操作简单的特点，网络动画的工作环境和对系统的要求也比其他无纸动画要简单的多，一般的电脑系统配置就可以完成动画了。

对于 Windows 而言，实现网络动画的最低配置要求如下。

操作系统：Windows98、Windows2000、WindowsXP、Windows Server 2003、Windows Vista；

CPU：Intel Pentium Ⅲ 600MHZ 以上或同级别的其他品牌的 CPU；

内存：128 RAM 以上；

硬盘：275MB 空间以上。

（2）主要应用软件

网络动画的主要软件主要分两类：第一类是 GIF 制作软件，其中包括 Ani-mation Shop、Ulead GIF Animator 等；另一类就是 Flash 动画制作软件。

*Ani-mation Shop 简单易用，适合网页和多媒体设计者进行动画制作、编辑的最佳工具。Ani-mation Shop 是一个可以和 Photoshop 相媲美的绘图软件，在这个软件里面有专门用于动画制作的程序来满足网络动画制作的需求。

Ani-mation Shop 界面

*GIF Animator 是一种适合网络动画制作的工具，也是一个简单、快速、灵活、功能强大的 GIF 动画编辑软件。它有着丰富而强大的内置动画选项，让我们能更方便地制作 GIF 动画。GIF Animator5.0 甚至可以在真彩环境下制作色彩丰富的动画。

GIF Animator 界面

*Macromedia Flash 被称为 flash "最为灵活的前台"。由于其独特和时间片段分割 (TimeLine) 和重组（MC 嵌套）技术，结合 ActionScitp 的对象和流程控制，使得灵活的界面设计和动画设计中成为可能，但一直还未形成一套在 flash 中的界面设计理论。同时它也是最为小巧的前台。

Flash 8 界面

*Flash 具有跨平台的特性（这点和 Java 一样），所以无论你处于何种平台，只要你安装了支持的 flash Player，你就能保证它们在不同浏览器下的最终显示效果一致，而

不必像在以前的网页设计中那样为 IE、Mozilla 或 NetSpace 各设计一个版本。同 Java 一样，它的可移植性很强，特别是在小型网络中和小型设备中（当然大型网络已不用说）。Flash 最近具了的手机支持功能，可以让你为自己的手机设计你喜爱的功能。当然，你必需要有技持 flash 的手机。最后，它还可以应用于 Pocket PC 上。

◇ 4. Flash 与网络动画

在上节提到了几种网络动画制作的方式，其中最为常用的就是 Flash。下面我们就来着重讲解一下这个软件的使用。

Flash 是 Macromedia 公司推出的一种优秀的矢量动画编辑软件，Flash 8.0 是当前最流行的版本。利用该软件制作的动画尺寸要比位图动画文件(如 GLF 动画)尺寸小得多，用户不但可以在动画中加入声音、视频和位图图像，还可以制作交互式的影片或者具有完备功能的网站。

1）Flash 主要的包含的部分

Flash8.0 操作界面

（1）操作界面

Flash 8.0工作区由以下部分组成：一个舞台、一个包含菜单和命令的主工具拦、多个面板和一个"属性"检查器，以及一个包含工具的工具栏。

①时间轴：时间轴用于组织控制文件内容在一定时间内播放的层数和帧数。与胶片一样，Flash文件也将时长分为帧。时间轴的主要组件是层、帧和播放头。文件的层列位于时间轴左侧的对话框中。每个层中包含的帧显示于该层右侧的时间轴上。时间轴顶部的标题指示在舞台当中显示的帧。

帧在时间轴上的显示方式是可以更改的，在时间轴中也可以显示帧内容的缩略图。时间轴显示文件中哪些地方有动画，包括逐帧动画、补间动画和运动路径。

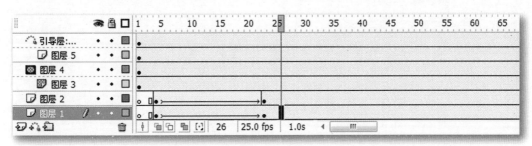

时间轴

在时间轴上，可以插入、删除、选择和移动帧，也可以将帧拖到同一层中的不同位置，或是拖到不同的层中。

②帧：在时间轴中，帧和关键帧出现的顺序决定其在Flash应用程序中的显示顺序。在时间轴中，可以排列关键帧，以编辑动画中事件的顺序。

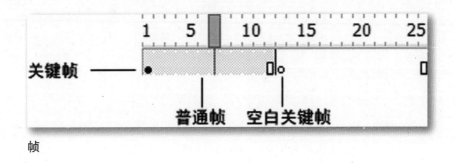

帧

帧主要分三类，普通帧、关键帧和空白关键帧。

普通帧是指在时间轴上用灰色表示的区域。添加普通帧的方法有三种：

*先选中想加入普通帧的帧，然后选择"插入"——"帧"。

*在要加入普通帧的位置右击鼠标，在弹出的下拉列表中选择"插入帧"。

*选中想要加入的普通帧，按F5快捷键来加入普通帧。

关键帧是指帧工作区中的对象在位置、形状或色彩上发生变化的帧。如果是一帧一帧的创建动画，则每一帧都是关键帧。关键帧和普通帧最明显的区别是，关键帧在时间轴上表现为一个实心的黑点。添加关键帧的方法也有以下三种：

*先选中想加入关键帧的帧，然后选择"插入"——"关键帧"。

*在要加入关键帧的位置右击鼠标，在弹出的下拉列表中选择"插入关键帧"。

*选中想加入关键帧的帧，按F6快捷键加入关键帧。

空白关键帧中没有具体的内容，在时间轴上空白关键帧用空心圆表示。添加空白关键帧的方法有三种：

*先选中准备加入空白关键帧的普通帧，再选择"插入"—"时间轴"—"空白关键帧"。

*在要加入空白关键帧的位置点击鼠标，在弹出的下拉列表中先择"插入空白关键帧"

*选中准备加入空白关键帧的普通帧，按F7快捷键加入空白关键帧。

③场景：Flash可以分为多个场景制作动画，在发布包含多个场景的Flash文件时，文件中的场景会按照它们在Flash文件中"场景"面板中列出的顺序进行播放。

④元件：元件分为图形、按钮和影片剪辑三类。元件一经创建就会存于文件库里，在整个文件里只需创建一次，整个文件都可以重复使用。每个元件都有自己的时间轴，可以将帧、关键帧和层添加到元件时间轴，与将它们添加到主时间轴类似。如果元件是影片剪辑或按钮，则可以

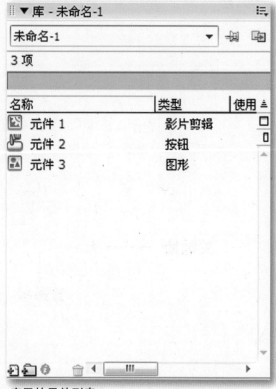

库里的元件列表

使用动作脚本控制元件。

实例是指位于舞台上或嵌套在另一个元件内的元件副本。实例可以与其元件在颜色、大小和功能上不同。编辑元件会更新它的所有实例，但对元件一个实例应用的效果，则只更新该实例。

元件能减小文件量，给我们制作的文件减肥，保存一个元件的实例比保存该元件内容的多个副本占用空间小得多。

2）Flash 动画主要技术

Flash 软件能在这么多动画软件中脱颖而出的主要原因在于其特殊的技术手段。这些技术大大提高了制作动画的效率，降低了制作动画的成本。并且由于这些技术使制作难度降低，也间接的提高了动画制作的普及。那么 Flash 主要的技术手段都有哪些呢？

（1）补间动画

补间动画是整个 Flash 动画设计的核心，也是 Flash 动画的最大优点。它有动作补间和形状补间两种形式。

* 动作补间动画

在一个关键帧上放置一个元件，然后在另一个关键帧改变这个元件的大小、颜色、位置、透明度等，Flash 根据二者之间帧的值创建的动画被称为动作补间动画。

构成动作补间动画的元素是元件，包括影片剪辑、图形元件、按钮、文字、位图、组合等等，但不能是形状，只有把形状组合或者转换成"元件"后才可以做"动作补间动画"。

动作补间动画建立后，时间帧面板的背景色变为淡紫色，在起始帧和结束帧之间有一个长长的箭头。如下图所示：

动作补间在时间轴上的体现

那我们怎么创建动作补间动画呢？在时间轴面板上动画开始播放的地方创建或选择一个关键帧并设置一个元件，一帧中只能放一个项目；在动画要结束的地方创建或选择一个关键帧并设置该元件的属性，再单击开始帧，在"属性"面板上单击"补间"旁边的"小三角"，在弹出的菜单中选择"动画"。此外，还可以单击右键，在弹出的菜单中选择"创建补间动画"，就建立了"动作补间动画"。

动作补间属性面板

* 形状补间动画

在一个关键帧中绘制一个形状，然后在另一个关键帧中更改该形状或绘制另一个形状，Flash 根据二者之间帧的值或形状来创建的动画被称为"形状补间动画"。

形状补间动画可以实现两个图形之间颜色、形状、大小、位置的相互变化，其变形的灵活性介于逐帧动画和动作补间动画之间，使用的元素多为用鼠标或压感笔绘制出的形状。如果使用图形元件、按钮、文字，则必须先"打散"然后才能创建变形动画。

形状补间动画建好后，时间帧面板的背景色变为淡绿色，在起始帧和结束帧之间有一个长长的箭头，如下图所示。

形状补间在时间轴上的体现

在时间轴面板上动画开始播放的地方创建或选择一个关键帧并设置要开始变形的形状，一般一帧中以一个对象为宜；在动画结束处创建或选择一个关键帧并设置要变成的形状，再单击开始帧，在"属性"面板上单击"补间"旁边的"小三角"，在弹出的菜单中选择"形状"，如下图所示。此时，时间轴上的变化如上图所示，一个形状补间动画就创建完毕。

形状补间属性面板

（2）引导层动画

引导层是用来指示元件运行路径的，所以"引导层"中的内容可以是用钢笔、铅笔、线条、椭圆工具、矩形工具或画笔工具等绘制出的线段。

而"被引导层"中的对象是跟着引导线走的，可以使用影片剪辑、图形元件、按钮、文字等，但不能应用形状。

由于引导线是一种运动轨迹，"被引导层"中最常用的动画形式是动作补间动画，当播放动画时，一个或数个元件将沿着运动路径移动。

"引导层动画"最基本的操作就是使一个运动动画"附着"在"引导线"上。所以操作时要特别得注意"引导线"的两端，被引导的对象起始、终点的两个"中心点"一定要对准"引导线"的两个端头。

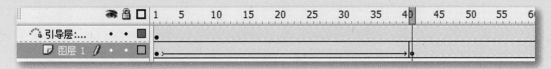

引导动画在时间轴上的体现

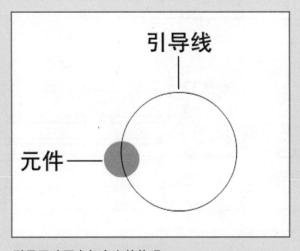

引导层动画在舞台上的体现

"被引导层"中的对象在被引导运动时，还可作更细致的设置。比如运动方向，在"属性"面板上，选中"路径调整"复选框，对象的基线就会调整到运动路径。而如果选中"对齐"复选框，元件的注册点就会与运动路径对齐。

过于陡峭的引导线可能使引导动画失败，而平滑圆润的线段有利于引导动画成功制作。

向被引导层中放入元件时，在动画开始和结束的关键帧上，一定要让元件的注册点对准线段的开始和结束的端点，否则无法引导。如果元件为不规则形状，可以点击工具箱中的"任意变形工具" ⬚ ，调整注册点。

（3）遮罩动画

遮罩动画是 Flash 中的一个很重要的动画类型，很多效果丰富的动画都是通过遮罩动画来完成的。在 Flash 的图层中有一个遮罩图层类型，为了得到特殊的显示效果，可以在遮罩层上创建一个任意形状的"视窗"，遮罩层下方的对象可以通过该"视窗"显示出来，而"视窗"之外的对象将不会显示。

在 Flash 动画中，"遮罩"主要有两种作用：一个作用是用在整个场景或一个特定区域，使场景外的对象或特定区域外的对象不可见；另一个作用是用来遮罩住某一元件的一部分，从而实现一些特殊的效果。

你只要在某个图层上单击右键，在弹出菜单中选择"遮罩层"，使命令的左边出现一个小勾，该图层就会生成遮罩层。"层图标"就会从普通层图标变为遮罩层图标，系统会自动把遮罩层下面的一层关联为"被遮罩层"，在缩进的同时图标变为下图所示。如果你想关联更多层被遮罩，只要把这些层拖到被遮罩层下面就可以了。

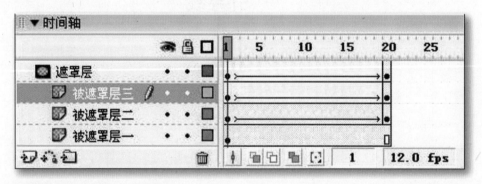

遮罩动画在时间轴上的体现

遮罩层中的图形对象在播放时是看不到的。遮罩层中的内容可以是按钮、影片剪辑、图形、位图、文字等，但不能使用线条。如果一定要用线条，可以将被遮罩层中的对象设置为只能透过遮罩层中的对象被看到。在被遮罩层，可以使用按钮、影片剪辑、图形、位图、文字、线条。

可以在遮罩层、被遮罩层中分别或同时使用形状补间动画、动作补间动画、引导线动画等动画手段，从而使遮罩动画变成一个可以发挥无限想象力的创作空间。

（4）洋葱皮

Flash 在舞台上一次只能显示动画序列中的一帧，为了帮助制作者更好地定位和编辑多帧连续动画，我们使用洋葱皮工具。

洋葱皮工具由洋葱填充模式、洋葱皮外轮廓模式、多帧编辑模式和修改洋葱皮标记组成。

洋葱皮填充模式：单击时间轴上的洋葱皮工具，在播放头的左右出现洋葱皮的起使点和终止点，位于洋葱皮之间的帧在工作区中由深到浅显示出来，当前帧的颜色最深。

洋葱皮轮廓：填充模式相对于轮廓模式而言，显示帧的内容与实际帧的内容没有多少差别。洋葱皮轮廓模式显示对象的轮廓线。

多帧编辑模式：多帧编辑模式可以对选定为洋葱皮部分的区域中的关键帧进行编辑。

洋葱填充模式

洋葱皮外轮廓模式

多帧编辑模式

（5）时间轴特效

时间轴特效可以应用于以下对象：文本、图形（包括矢量图、组合对象和图符）、位图、按钮图符。

给一个对象添加时间轴特效时，Flash 会新建一个层，然后把该对象传送到新建的层，该对象被放置在特效图形中，特效所需的所有过渡和变形存放在新建层的图形中。新建层的名称与特效的名称相同，后加一个编号，表示特效应用的顺序。添加时间轴特效时，在图符库中会添加一个以特效名命名的文件夹，内含创建该特效所用的元素。

给一个对象添加时间轴特效的步骤如下：

＊按常规方法，在编辑区中添加一个对象（本例添加一个文本框）。

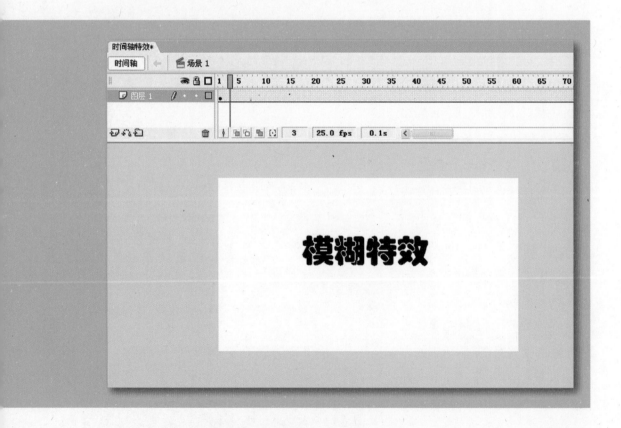

＊在编辑区中选取要添加时间轴特效的对象，然后选择"插入"——"时间轴特效"，再从其下级菜单中选择一种特效。本例选择"插入"——"时间轴特效"——"特效"——"模糊"，给文本框对象添加模糊特效。

　　* 在自动显示的特效设置对话框中预览基于默认设置的特效。如果需要，可以修改这些设置，然后单击右上角的更新预览按钮，预览新设置的效果。

　　* 如果感觉效果满意，单击 OK 按钮，Flash 自动在时间轴中添加创建特效所需的帧。

　　每个时间轴特效都以特定的方式来处理图形或图符。可以通过改变特效的各个参数，以获得理想的特效。在特效预览窗口，可以修改特效的参数，快速预览修改参数后的变化，选择满意的效果。

　　Flash 8.0 内建的时间轴特效有拷贝为网格分布复件、模糊、阴影、扩展、爆炸、变形和过渡。通过设置不同的参数，可以获得不同的效果。

第3部分

精彩在途中

追随大师的脚步

　　从真正意义上的动画诞生至今已经有近一百年的时间了。这中间诞生了无数的动画大师，正是这些人用智慧和汗水造就了现在社会中伟大的动画王国。接下来，就让我们认识一下这些大师。

◇　华特·迪士尼

　　华特·迪士尼 1901 年 12 月 5 日出生于美国的芝加哥。他的父亲是伊利亚斯　迪士尼（Elias Disney），母亲是弗罗拉·考尔·迪士尼（Flora Call Disney）。华特有三个哥哥和一个妹妹。他对梦想勇敢追求，他是一位动画大师，也是一位优秀企业家。他创立了传媒巨头——迪士尼公司。

华特·迪士尼

　　1922 年，华特和伊沃克斯一起又建立了欢笑动画公司。公司主要生产动画短片，但是大多数的故事都是改编自古代神话。后来在制作《爱丽丝漫游仙境》的时候没考虑制作的成本，在拍到一半的时候就把公司的钱全花光了。第二年春天，欢笑动画公司正式宣告破产。1923 年，华特带着《爱丽丝漫游仙境》到好莱坞发展。刚开始在好莱坞的发展不太顺利，但他一直坚持着。直到后来遇到一位纽约的发行商玛格丽特·温克莱尔。温克莱克非常喜欢华特的《爱丽丝漫游仙境》，帮助他发行。之后，华特在哥哥和叔叔的帮助下又创建了自己的动画公司，他又找来了他的老搭档——伊沃克斯。

　　1928年3月，华特开始投入第一部米奇系列动画《飞机迷》（*Plane Crazy*）的制作。之后，他们又制作了《飞奔的高卓人》（*Gallopin' Gaucho*）。但在发行的时候遇到了困难。发行商对这两个片子并不感兴趣。这并没有让华特气馁，他给自己第三部米奇系列动画《威利汽船》（*Steamboat Willie*）配音，创作出了世界上第一部有声动画。1928年11月18日，《威利汽船》在百老汇公映，反响空前！这一天也被定为米奇的生日。

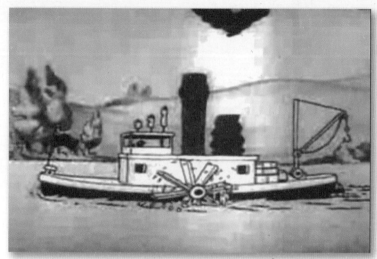

《威利汽船》迪士尼 1928

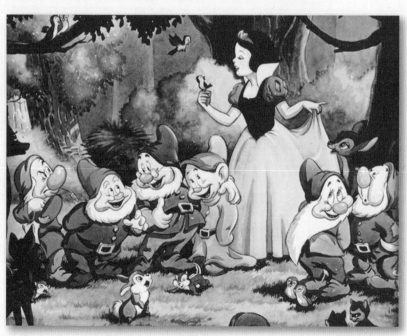

《白雪公主与七个小矮人》迪士尼 1937

　　动画片自诞生之日起一直只能被当做故事片放映前的余兴节目。米奇动画的成功让华特信心倍增，他想从根本上扭转这种局面，制作一部与普通电影长度相当的长篇动画电影。经过慎重考虑，他决定把著名童话故事《白雪公主》制作成动画片。用他的话来说："我拥有最有同情心的小矮人，我抓住了问题的关键，还增加了王子和白雪公主的浪漫史。我想这是个完美的故事。"

　　但这部影片在制作过程中遇到了很大的困难，首先碰到的就是资金问题。影片的制作费用大大超过了预算，并且大多数人都不相信有人会花一个多小时的时间来看卡通片。但华特做到了，他让弟弟帮他从银行贷款。一开始，银行负责人对贷款做卡通片表示出了疑虑。华特就把已经制作出来部分先行给银行负责人看。影片让这位负责人激动不已，他马上取消了给华特贷款的所有限制。

　　1937 年 12 月 21 日，这部历时 3 年，花费近 200 万美元的全球首部动画长片（剧场动画）《白雪公主与七个小矮人》（*Snow White and the Seven Dwarfs*）在美国洛杉矶哥特圆环（*Cathay Circle*）戏院上映。当天，好莱坞的大人物们悉数到场，为华特·迪士尼助阵造势。观众们被影片美轮美奂的画面和曲折离奇的故事所折服，在长达 84 分钟的影片放映结束时，全场响起雷鸣般的掌声。无疑，这部影片获得了巨大的成功。在短短六个月的时间内，他就创造了 800 万美元的票房。由于影片中的歌曲很受欢迎，华特发行了影片的原声带，这也是世界上第一张电影原声带。1939 年，华特被授予奥斯卡终身成就奖（荣誉奖），奖品有一座大金人加七座小金人。

《仙履奇缘》迪士尼 1950

　　在第二次世界大战结束后的 1950 年，迪士尼推出了一部长篇动画《仙履奇缘》。从此，华特的动画制作进入黄金时期。1950 年 7 月 19 日，华特推出了迪士尼第一部真人电影《金银岛》。1964 年 8 月 29 日，华特还推出了由朱丽叶　安德鲁斯主演的真人与动画结合电影《欢乐满人间》（*Mary Poppins*），续集采用了真人和动画混合的形式。这部片子赢得了 13 项奥斯卡提名，并最终获得了 5 项大奖。这也是影史上迪士尼成就最高的电影。

1955 年 7 月 17 日，华特在美国加利福尼亚州阿纳海姆（Anaheim）创建了迪士尼乐园。这是世界上第一座迪士尼主题乐园。

迪士尼乐园

1966 年 11 月的一天，华特在家中突然昏迷并被送到医院。12 月 15 日华特因肺癌引起急促性呼吸衰竭，医治无效死去。此时，他还在为佛罗里达华特迪士尼世界操劳，该主题乐园于他死去几年后开幕。华特的一生取得了巨大的成就，他把电影工业的发展推向了一个新的高度。他共获得了 48 项奥斯卡奖、7 项艾美奖，等等。这些奖项是对他一生成就的最好证明。

◇ 手冢治虫

手冢治虫 1928 年出生于大阪府丰中市。本名手冢治，后改名为手冢治虫。他的父亲是一个电影爱好者，他总是不遗余力地收集影片，而他带回家的影片中就有《白雪公主》和《小鹿斑比》。手冢治虫就是在这样的熏陶下长大的。在 14 岁的时候，中国万氏兄弟制作的《铁扇公主》在日本上映了，这部影片给手冢治虫以极大的震撼。他就是受这部影片的影响走上动画之路的。

中学时，手冢治虫开始漫画创作。1946 年，手冢治虫应征加入动画公司，因被评定为"不适合动画业"而未果。翌年，手冢治虫在《每日小学生新闻》上开始自己的漫画连载生涯，从此踏上漫"漫"之路。

手冢治虫

　　1947 年，手冢治虫发表了他人生中重要的一个漫画作品《新宝岛》。这部作品是依照坂井七马原著小说创作的，借用电影拍摄手法，如变焦、广角、俯视等配合故事发展来表现漫画画面，从而让凝固的漫画"活"了。这部作品使他一跃成名，日本漫画新时代也随之诞生。

　　1951 年，手冢治虫自大阪大学医学部毕业，迁居东京，全情投入漫画创作。并且在这一年里，《阿童木大使》在《漫画少年》上开始连载。 1952 年，《铁臂阿童木》（又名《原子小金刚》）问世，这部作品里，阿童木由配角变成了主角，轰动日本。除了茶水博士，作为阿童木真正的父亲，手冢治虫赋予了小机器人纯真、善良、勇敢、百折不挠的精神内涵。配合当时战后日本人急需精神重建、渴望摆脱外国势力干预的时代背景，他成功改变了日本

《铁臂阿童木》手冢治虫制作动画部　1963

国民认为漫画"幼稚"的偏见。《阿童木》漫画以及后来的动画 TV 版陆续连载 13 年，手冢治虫凭借一个小小的机器娃娃，奠定了自己在日本漫画界的地位。

1956 年，手冢加入著名的"东映动画"工作室，担任 Layout 一职（画面前图，赛璐璐片的依据），这是他进入动画界的开始。

1960 年手冢治虫制作公司成立动画部，开始制作自己的动画片。和他创作漫画的思维方式一样，手冢治虫比较关注对人物内心的挖掘，他最看重的是故事。他将《铁臂阿童木》加以改编制作，并于 1963 年元旦开始在电视台播放，这也是日本第一部电视连续动画片。《阿童木》仅其动画在日本连载四年之久。

《森林大帝》（*Kimba, TheWhiteLion*）是继《铁臂阿童木》后中国内地引进的第二部动画长片，同样也是手冢非常重要的一部作品，它除获得日本国内一系列大奖外，还得到威尼斯银狮奖的鼓励，并远销美国。后来，迪士尼根据辛巴的故事制作了名噪一时的《狮子王》（*LionKing*），甚至连主人公的名字也叫辛巴。

《森林大帝》手冢治虫制作动画部 1965

《火鸟》
手冢治虫制作动画部 1967

1967 年 1 月，手冢治虫开始《火鸟》的创作。一直到 1988 年 2 月，在 21 年的时间内，手冢治虫连续创作了 12 个章节的漫画《火鸟》，这个作品也耗费了他大量的心血。

1971 年，手冢治虫辞去公司社长工作，1973 年，公司因经营困难而倒闭。在接下来的时间内，他开始了漫长的旅行，足迹遍布全球，并且进行了大量的创作。1975 年，《第三道视线》、《黑夹克》等获得讲谈社漫画奖。1979 年，因为他在儿童漫画领域的开拓和业绩，获得岩谷小波文艺奖。1985 年，手冢还到上海电影美术制片厂会见了《铁扇公主》的导演万氏兄弟。

1989 年 2 月 9 日，手冢治虫因胃癌病逝。他一生从未间断作画，为日本漫画的发展、普及作出了卓越的贡献，无愧于日本"现在漫画之父"的称号。

◇ 宫崎骏

宫崎骏，1941 年 1 月 5 日出生于日本，是著名的日本动画导演。1958 年，日本第一部彩色动画长片《白蛇传》上映，这部影片让他对动画产生了浓厚的兴趣。宫崎骏决定大学毕业后从事动画工作。1963 年，宫崎骏大学一毕业就来到东映动画。

宫崎骏进入东映时仅仅是最底层的原画人员，但这并没有打消他的自信心，他一直非常努力。渐渐地，勤奋、高学历的宫崎骏开始崭露头角。1965 年，在制作《太阳王子霍尔斯的大冒险》的时候，宫崎骏担任场面设计及原画，导演为高畑勋。这也是两个人合作的开始。

1982 年，宫崎骏长篇漫画《风之谷》开始在德间书店的 Animage 杂志上连载，在这部宏篇巨制中，融入了

宫崎骏

他对人类和自然的深层哲学思考。1984 年 3 月，剧场版《风之谷》上映，影片集中了宫崎骏动画制作的众多特色：优美精致的画面，丰富多采的的人物，积极向上的精神，给观众造成了视觉和精神上双方面的强烈冲击。1984 年 4 月，在德间书店的投资下，宫崎骏联合高　勋共同创办了"二马力"会社，这就是吉卜力的前身。

《风之谷》吉卜力
1984

　　吉卜力制作的第一部影片是《天空之城》。《天空之城》在 1986 年上映，观众达到了 775000 人次以上，在口碑和票房上都取得了巨大的成功。这部影片是宫崎骏的个人表演，他的风格得到了完全发挥，也由此开始了宫崎骏动画生涯的辉煌时期。

《天空之城》 吉卜力
1986

1988 年，宫崎骏监督的《龙猫》和高畑勋监督的《萤火虫之墓》，两部影片同时进行制作。《龙猫》在当年几乎包纳了所有的大奖，而《萤火虫之墓》被称赞为真正的艺术，龙猫的形象后来还成为吉卜力的标志。而吉卜力之后也形成了两位监督轮流制作动画电影的体制。

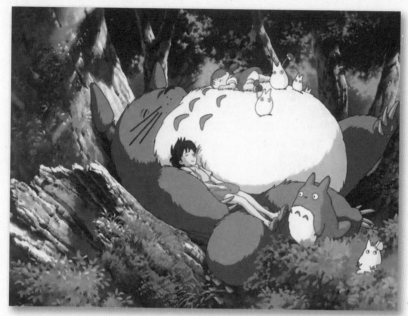

《龙猫》 吉卜力 1988

宫崎骏在经过一段时间的休整之后，1995 年开始监督制作《幽灵公主》。总计投入成本 20 亿日元。宫崎骏的右手由于过度疲劳，不得不一边接受按摩一边工作，并且想在这部影片制作完成后退休。这部影片由于商业原因，时长由原来的 5 个小时缩减到了 2 个小时，使得情节上面在一些地方显得有些生涩，但宫崎骏这部思考人类和自然关系的呕心沥血之作仍是他的巅峰之作。

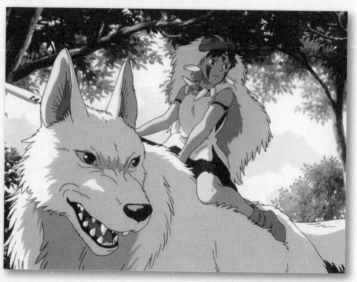

《幽灵公主》 吉卜力 1997

　　虽然在制作《幽灵公主》时宫崎骏宣布过退隐，但由于一段时间内吉卜力票房不佳，宫崎骏又再次出山。2001 年，由他指导的《千与千寻》上映。该作果然不负众望，总票房超过了 300 亿日元，再次拿下总票房第一的桂冠，在国际上也得到了认可。2002 年，该片获得了柏林电影节最高奖"金熊奖"，2003 年获得了奥斯卡最佳动画长片奖。

　　在这部宫崎骏版"爱丽丝梦游仙境"里，它以现代的日本社会作为舞台，讲述了 10 岁的小女孩千寻为了拯救双亲，在神灵世界中经历了友爱、成长、修行的冒险过程后，终于回到了人类世界的故事。有人说，宫崎骏借这部动画片传递他对"生活"的定义。他在接受美国《时代杂志》采访时说，他从未刻意在作品中，或者借作品去传达任何环保或是反战的思想，他只是个"搞娱乐"的人而已。

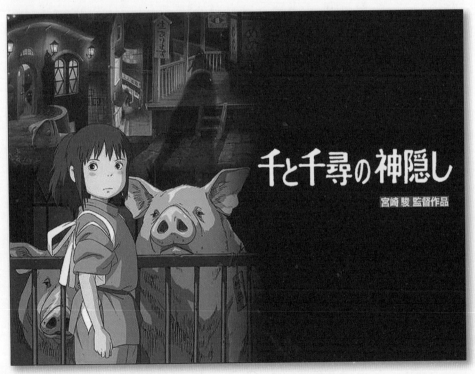

《千与千寻》吉卜力 2001

　　继《千与千寻》之后，2004 年宫崎骏又推出了《魔法城堡》，2008 年推出了《悬崖上的金鱼公主》，这些影片都获得了巨大的成功。宫崎骏作为一代动画大师，他不仅属于日本，更属于全世界。

◇　大友克洋

大友克洋

　　大友克洋是日本漫画家、动画制作人。1954 年出生于日本宫城县。如果说宫崎骏是令日本动画迈向世界的先驱，大友克洋就是他的继承者。他的漫画作品以精细的画面和巧妙的剧情铺陈在业界受到好评。作品对物体的质感与运动的速度感有着高超的表现力，对每一个场面都有着极为细腻的描画。对许多漫画创作者来说，其影响力仅次于"漫画之神"手冢治虫。1983 年作品《童梦》获第 4 届日本 SF 大赏，成为第一位获此殊荣的漫画家（之前该赏只颁给科幻小说家）。

　　1983 年，大友克洋开始连载代表作《亚基拉》（*Akira*），并从 1984 年开始以每一年一卷的速度发行，各卷都在业界和读者中引起轰动。该作被翻译成 6 种语言发行海外，并于 1988 年由其亲自执导改编成剧场动画，大友克洋亦借此成为国际知名的动画制作人。之后他又在《老人 Z》、《Memories》、《大都会》等剧场动画的制作中担任重要职务。2003 年，为纪念《亚基拉》剧场动画公映 15 周年，资料集《AKIRA ANIMATION ARCHIVES》出版，其中收录了大友克洋亲自执笔的 500 余幅设定稿、600 余幅原画等珍贵资料。2004 年 9 月 30 日，由其担任原作、脚本、监督的剧场动画《蒸汽少年》公映。

《蒸汽少年》日升动画 2004

除了漫画和动画制作外，大友克洋还参与了三得利和佳能的品牌代言人形象设计，及书籍、录音带、录像带等的包装设计。

◇ 诺曼·麦克拉伦

诺曼·麦克拉伦（Norman Mclaren）1914 年 4 月 11 日生于苏格兰的斯特林。1933 年，他进入格拉斯艺术学校学习室内设计。课余时间，他在学校发起并成立电影社，尝试在胶片上绘画。他从那个时候开始制作各种短片，主要是一些实拍影片。

1936 年在格拉斯哥非专业电影节上，麦克拉伦送交了他的两部作品。一部是《摄影机的狂欢》，另一个是《彩色鸡尾酒》，在片中他运用了多种色彩。其中，《彩色鸡尾酒》赢得了比赛。1936 年秋，麦克拉伦来到英国邮政总局下属的一个电影机构工作，九月份又被派到西班牙做了一名摄影师。接着在 1937 年，由于领导层的更换，麦克拉伦得以制作自己的第一部专业动画片《爱在机翼上》。1939 年二次世界大战爆发，麦克拉伦离开了英国到了美国纽约。

1941 年加拿大政府由于战争的需要，加拿大国家电影委员会需要制作宣传影片，目的是鼓励人们投资抗战债券之类。于是麦克拉伦受邀，加入了加拿大国家电影委员，并在这里度过了他下半生的职业生涯。

在二战末期，麦克拉伦创作了一系列动画短片，其中有《代表胜利的 V》（*V for Victory*, 1941）、《快些寄出圣诞信》（*Mail Early for Chrismas,1941*）等一系列经典动画。麦克拉伦一直致力于电影技术的创新。更有趣的是他把音乐声带运用到这些短片当中，他的影片很少运用任何语言形式，在音乐形式上也都是不拘一格的。自从 1941 年麦克拉伦在加拿大国家电影局创立动画部后，就开始鼓励动画工作者自由探索、大胆创作，在内容和形式上开拓了大量新的表现方法。加拿大国家电影局也成了动画艺术家的摇篮，获得了众多的荣誉。其中《邻居》、《沙堡》、《特别邮递》、《每个孩子》、《博伯的生日》、《瑞恩》等获得了奥斯卡最佳动画短片奖。

1987 年 1 月 27 日，麦克拉伦逝世于蒙特利尔。他不仅是一位伟大的动画大师，还是一位伟大的人道主义者。他被尊称为加拿大动画教父，他为加拿大和世界动画作出了巨大的贡献，他取得的成就为世人所敬仰。

诺曼麦克拉伦实验动画短片

◇　万氏兄弟

　　万籁鸣（1899－1997）、万古蟾（1899－1995）、万超尘（1906－1992）开创了中国动画。万氏兄弟出生于南京小业主家庭，父亲是做丝绸生意的，母亲则心灵手巧，会绣花剪纸。他们自幼喜欢绘画。

　　1919年老大万籁鸣进入上海商务印书馆工作，先后在美术部、活动影戏部任职。主要创作广告画，并为杂志绘插图和封面。20世纪20年代，万籁鸣受美国动画片启发，联系中国的走马灯、皮影戏以及活动西洋镜的投影原理，开始和他的三个弟弟万古蟾、万超尘、万涤寰研究动画电影。1925年万古蟾摄制动画广告《舒振东华文打字机》，开始动画创作生涯。1926年与万古蟾合作，为长城画片公司制作中国首部动画片《大闹画室》。1930年又为大中华影片公司制作了《纸人捣乱记》等短片。1931年起与万古蟾先后在联华影业公司和明星影片公司制作动画短片。1940年，万氏兄弟在上海创作完成了胶片长达八千余尺的中国也是亚洲第一部有声动画长片《铁扇公主》，此片在动画技巧上达到了新的水平。1954年万籁鸣从香港回到上海，任上海美术电影制片厂导演，先后制作了《野外的遭遇》（1955）、《大红花》（1956）等动画片。其中，1961年—1964年，万籁鸣与唐澄在上海美术电影制片厂合作导演的动画片《大闹天宫》，全面发挥了多年来形成的精巧细腻的艺术风格，影片具有浓郁的民族气息，以幽默而富有装饰性的艺术造型、生动的情节，几年内就创下了上亿票房，同时也震惊了国际动画界，在数十个国家和地区发行，并荣获第22届伦敦国际电影节最佳影片奖等无数奖项。至今为止，还没有一部国产动画取得的成就能和《大闹天宫》相提并论。

《铁扇公主》上海新华影业公司 1941

《大闹天宫》
上海美术电影制片厂 1961-1964

　　万籁鸣先生在水彩画、水粉画、油画、钢笔画、木刻等方面都很有造诣。他的作品富于装饰性和幽默感，形象夸张生动，情趣盎然，具有鲜明的民族风格。他所执导的动画，人物性格鲜明，理想主义浓厚，冲突场面也充满装饰美感，是国产动画的里程碑。

　　万古蟾1956年到上海美术电影制片厂担任导演，在他的领导下，1958年拍摄出中国第一部独具特色的剪纸动画《猪八戒吃西瓜》，接着又完成了《渔童》、《济公逗蟋蟀》、《人参娃娃》等作品，并且获得了许多的荣誉。回顾万氏兄弟的一生，他们开创了中国动画事业，并且在当时将中国动画推向了世界的先进水平，他们是中国动画真正的创始人。

◇　**特伟**

　　特伟，原名盛松，广东中山人，生于上海。1935 年后曾专门从事国际时事漫画工作。1914 年由重庆至香港，参与组织新美术会，为《华商报》编辑《新美术周刊》。同时出版《特伟讽刺画集》和《风云集》。太平洋战争爆发后返回内地，在桂林、重庆等地参与举办《香港的受难》画展。1944 年在云南参加抗敌演剧第五队。1947 年再度去香港，参与组织人间画会，同时在《群众周刊》上连载长篇漫画《大独裁者》。1957 任上海美术电影制片厂第一任厂长。

　　1956 年，特伟提出"探民族风格之路"的口号，并且身体力行地将这个主张贯彻在他执导的《骄傲的将军》中，把将军的造型脸谱化，动作也揉入了京剧舞台元素。为了这部影片，特伟率领创作人员到绍兴大禹陵体会古时情调，并请来了著名作曲家陈歌辛为影片作曲，陈歌辛把琵琶的经典曲目《十面埋伏》中的片断融入画面，表现将军四面楚歌时的彷徨与悔恨，水乳交融，令人耳目一新，为中国民族风格的动画片打响了第一炮。从《骄傲的将军》到《金猴降妖》，特伟的民族主义主张一以贯之。

《骄傲的将军》上海美术电影制片厂　1956

《金猴降妖》
上海美术电影制片厂 1985

　　1960 年，特伟把水墨画的技法与风格引入了动画电影。拍摄了世界上第一部水墨动画片《小蝌蚪找妈妈》，将当时许多人认为不可能实现的梦想变成了现实，震惊了国际动画界。 中国水墨画艺术经过千年历史的锤炼，风格独树一帜，擅于用"写意"和"神似"等手法体现中国传统的美学思想和民族风格，在国际上享有盛誉。影片成功地将之与动画巧妙结合，每一个场景都是一幅出色的水墨画，柔和的笔调充满诗意，国画大师齐白石笔下的蝌蚪、青蛙、虾、蟹等小动物栩栩如生地在银幕上动起来，角色的动作表情优美而灵动。水墨动画没有轮廓线，水墨自然渲染，浑然天成，产生墨迹浓淡有致、笔法虚实相辅的效果，打破了历来动画片"单线平涂"的制作方法，意境优美、气韵生动，使动画影片意蕴深

远，具有了前所未有的艺术审美价值。特伟先生作为艺术指导，功不可没。水墨动画片的摄制工序极其繁复，光是拍摄一部水墨动画片的时间，就足够拍成四、五部同样长度的普通动画片，是创作集体以水滴石穿的功夫和毅力所创造出来的奇迹，当时的文化部长茅盾为之题词"创造惊鬼神"。《小蝌蚪找妈妈》和《牧笛》这两部水墨动画片问世之后，受到国内外一致赞美，获奖连

《牧笛》上海美术电影制片厂 1963

连，使得中国动画在世界范围初露锋芒。二十多年之后，《山水情》再起水墨风云，依然举世瞩目。

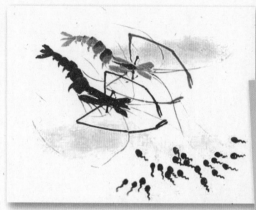

《小蝌蚪找妈妈》上海美术电影制片厂 1961

《山水情》上海美术电影制片厂 1988

　　水墨动画片是特伟成功开创的一个新片种。此外，他还大力支持其他片种的创新。万氏兄弟之一的万古蟾，早在香港时就曾有过制作剪纸片的设想，并为筹措资金，四处奔波，可是谁也不敢冒这个险。1956 年，他回到上海进了上海美术电影制片厂，立即得到厂长特伟的大力支持，经过不断试验，艺术家汲取了中国皮影艺术和民间窗花、剪纸等艺术特色，创造出第一批动画片的剪纸人物。虞哲光于 1960 年首创折纸片《聪明的鸭子》。折纸片是在儿童折纸和手工劳作基础上加以改造、演化而成的，造型与表演夸张简练，节奏轻快活泼，与仅有二度空间的剪纸片相比，它具有三度空间的特点，立体感更加鲜明，以轻巧、灵活和稚气的特点，极受幼儿欢迎。原有的木偶片方面也是精品迭出，大放异彩。 特伟作为上海美术电影制片厂首任厂长，摆脱模仿，力主创新，数十年中积极拓宽动画片种，坚持走民族化道路，掀起百花齐放的高潮，产生了《大闹天宫》、《哪吒闹海》等一系列经典作品。

《渔童》上海美术电影制片厂 1959

《猪八戒吃西瓜》
上海美术电影制片厂 1958

《哪吒闹海》上海美术电影制片厂 1979

　　粉碎四人帮后，特伟在召开的第一次工作会议上重申"民族的才是世界的"这个主张，并著文《富有民族特色的中国美术电影》（《百科知识》1981.1）鼓励创新。正是这条民族创新之路使中国动画走出一片辉煌的新天地，确立了"中国学派"在世界动画中的重要地位。特伟可说是新中国动画的奠基人。为表彰其美术电影艺术创作的成就，1989 年第一届中国电影节组织委员会授予他中国电影节荣誉奖。至今特伟先生还是唯一获得 ASIFA（世界动画学会）终生成就奖的中国人。

　　2010 年 2 月 4 日 13 时 45 分特伟在上海华东医院逝世，享年 95 岁。

著名作品赏析

◇　一个被遗忘的纯真世界—《白雪公主和七个小矮人》

说到《白雪公主和七个小矮人》，大家一定不会觉得陌生。白雪公主取自《格林童话》，迪士尼对它进行了改编，并将其搬上了大荧屏。影片讲述了很久以前的遥远国度里生活着一位失去母亲的白雪公主，国王又娶了一位王后，狠毒的王后自以为是世界上最美丽的女人，但魔镜却告诉了她一个令她气急败坏的事实："白雪公主比你更美！"心狠手辣的女王派武士将白雪公主送到森林中杀死。富有同情心的武士放走了白雪公主。白雪公主在密林深处遇到了七个善良的小矮人。在听了白雪公主的不幸遭遇后，小矮人收留了她。女王从魔镜那里知道白雪公主没有死，便将自己变成一个老太婆，趁小矮人不在时哄骗白雪公主吃下了有毒的苹果。在接到鸟儿的报告后，七个小矮人飞速赶回，惊惶逃走的女王在暴风雨中摔下悬崖而死。七个小矮人将白雪公主放在镶金的水晶玻璃棺材中，邻国的王子骑着白马赶来，用深情的吻使白雪公主又活了过来。从此，王子和公主过上了幸福的生活。

曾经有人问华特·迪士尼，《白雪公主和七个小矮人》大受欢迎的秘密是什么？他说，我们知道，我们每个人都有童年，每次拍新片，我们不只是为大人，也不只是为孩子，我们是为了唤醒每个人内心深处那个被遗忘的纯真世界。

（1）成就经典的角色造型

在故事快要成型的时候，动画师开始设计造型和动作，其中最大的挑战就是画出真实的人物。如皇后、公主和王子，他们都要切合真实人物的比例。起初这些人物造型都比较漫画，后来才渐渐转变成欧洲手绘风格的画风。总之，这些都是为了一个真实性，让观众认为这些从童话里走出的人物都是真的。

白雪公主是一个年轻美丽的小公主，她美丽、优雅、年轻，说话温柔，为人和善，对身边的朋友充满爱意。她是一位真正的公主。她的美丽被恶毒的继母妒嫉，她逃离王

宫，在森林和七个小矮人成为朋友。由于她的单纯，不幸被继母的毒苹果毒害。可是也正是由于她的单纯可爱，赢得了朋友，赢得了森林里小动物们的友谊，最重要的是，赢得了属于自己的白马王子的爱情，王子的吻让她从此过上了幸福快乐的生活。

由于小矮人是比较夸张滑稽的角色，造型则倾向于卡通。七个矮人各具特色，它们分别是：自以为是的万事通，害羞鬼暗恋着白雪公主，喷嚏精有花粉症，瞌睡虫则常常睡眼朦胧，开心果则老是眉开眼笑，爱生气则老板着脸，最后一位是有点傻气的糊涂蛋。如果你在观看这部影片的时候仔细观察一下，会发现糊涂蛋在里面没有一句台词，那是因为没有找到适合的配音员，所以，华特·迪士尼决定让他在电影里不吱声。

（2）动画不只是夸张的表演

按照动画制作的流程，下面轮到最后的表演者上场了，那就是动画师。这是一部很细腻的动画，和以往动画夸张的肢体喜剧不同。为了加强角色的情感表达，华特·迪士尼在一开始就为每个人物设计小动作。不管是耸肩还是尴尬的笑容，都能透露出片中角色内心的真实感受。这也是形成迪士尼动画特色的重要因素。

（3）辛勤付出换来荣誉

1937年12月21日，《白雪公主和七个小矮人》在美国洛杉矶哥特圆环戏院上映。首映当天，好莱坞的大人物如卓别林、卡莱葛伦等悉数到场，为华特·迪士尼助阵造势。观众们被影片美轮美奂的画面和曲折离奇的故事所折服，大家为小矮人"笨瓜"的滑稽动作而大笑不已，为白雪公主的"死"而悲伤哭泣。长达84分钟的影片放映结束时，全场响起雷鸣般的掌声。 首轮上映获得850万美元的票房收入，这标志着迪士尼在商业上的最高峰。

除此之外，独具匠心的艺术构思和造型设计使《白雪公主和七个小矮人》在电影史上占据着重要地位。完美的故事、布景、音响、导演、动画、配乐和色彩让观众身临其境地进入白雪公主的奇遇中；多层式动画摄影机则赋予画面鲜明的透视关系、景深感和构思层次。全片运用八首配乐，这些歌曲旋律琅琅上口，流行于美国的大街小巷。影片还被美国电影协会评选为本世纪美国百部经典名片之一。

在1938年的奥斯卡颁奖仪式上，华特·迪斯尼被授予了一个大金像奖和七个小金像奖，以表彰这部影片在电影艺术方面的重要创新，为动画故事片开辟了一个令人着迷的伟大的新领域。

现在，白雪公主被翻译成二十多种语言，在四个国家中放映，受到了观众们的热烈欢迎。

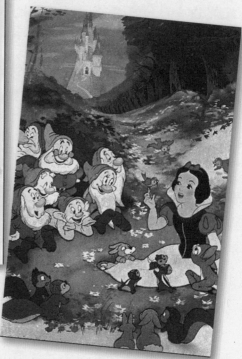

《白雪公主和七个小矮人》迪士尼　1937

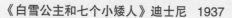

◇　一对天生冤家打闹出来的经典——《猫和老鼠》

一对冤家，两个活宝演绎出来的闹剧，成就了一出让人难忘的卡通经典。故事的主人公汤姆猫、杰瑞鼠两个形象现在已经家喻户晓。

故事采用猫和老鼠的原型让人不感觉到陌生，而颠覆性的情节设定又满足了人们的好奇心。在这个卡通的世界里，弱者和强者的概念变得那么模糊。因为不论游戏多么激烈紧张，杰瑞都不会受到任何真正的伤害，而汤姆则总是难免受些皮肉之苦。

汤姆是一只常见的家猫，它被赋予人类世界中猫的一些特性，那就是强烈的欲望。总想抓住与它同居一室却难以抓住的老鼠杰瑞，它不断地努力驱赶这些讨厌的房客，但总是失败。而实际上它在追逐中得到的乐趣远远超过了捉住老鼠！

杰瑞与尿布小灰鼠塔菲同住在这个人家的老鼠洞里，表面上看起来是被汤姆监视着。但聪明机灵的杰瑞总能使汤姆狡诈的诡计适得其反，让它自食其果。在这里，没有动物世界中恃强凌弱，只有两个邻居之间的日常琐事的纷争。诸如小老鼠杰瑞偷吃了汤

姆的奶酪，汤姆把捕鼠器放到了杰瑞的洞门口等等，中间穿插的无数恶作剧和幽默片断，让人感受到久违的天真快意。它们之间的关系常在一瞬间发生变化——化敌为友或势不两立：为敌时绞尽脑汁，互不相让，为友时，亲如兄弟，谁也不记仇。给我们的感觉是，他们更像一对天真的小伙伴。

（1）鲜明的人物性格、幽默的情节以及夸张的动画表演是影片制胜的法宝

汤姆是一只被主人惯坏了家猫，易怒而敏感，但有着非常强大的良知。杰瑞是一只和汤姆作邻居的棕色小老鼠，聪明机灵，独立且投机，精力过剩而顽固的汤姆通常被拥有聪明大脑的杰瑞算计。由于《猫和老鼠》属于系列动画，每集里作者都讲述不一样的故事情节，也为我们展现了创作者惊人的想象力和幽默的喜剧天份。几乎在每集动画片的结尾，杰瑞常被表现为洋洋得意的胜利者，而汤姆则是悲壮的失败者。例如：汤姆把猎枪塞到小洞里想打杰瑞，却没留意到猎枪已经弯曲并从上面穿过来对着自己；使用捕鼠夹来捉杰瑞，但却经常夹到自己。但是，也有例外。在"老鼠年"中，杰瑞和一只不知名的老鼠不断制造出一些"事故"，以让汤姆相信他会在睡梦中下意识地伤害自己而取乐。在动画的最后，两只老鼠终于被"绳之以法"，汤姆赢回了他美好的午觉。

在片中，汤姆处于被动的时候这对欢喜冤家有时候也会互相帮助。比如在汤姆溺水时，杰瑞想尽办法救它上来，并且在大敌当前的情况下也会站在统一战线上。

汤姆和杰瑞在短片里很少说话，他们通常都只会发出痛苦的嚎叫或紧张地吞口水。面部表情以及肢体语言的诠释已经很容易并且很好地将主角的感受以及目的传达出来。动作设计和表情的极度夸张和变型已经有了足够吸引人眼球的筹码。

当然，作为一部长篇的系列动画片，不可能仅仅只有两个角色。《猫和老鼠》共有116个漫画形象，每一集选2个～3个不同性格的形象搭配在一起，叙述一个"噱头"故事。它的故事内容单一，出人意料，但又合乎情理。其中比较有代表性的，例如：

斯派克，一只凶猛的斗牛犬，汤姆喜欢招惹他，因此总是爆打汤姆。

泰菲，一只灰白色的小老鼠，杰瑞收养的小灰鼠弃儿，通常穿白色尿布，非常贪吃。

布奇，一只肮脏的黑色流浪猫，总想捉到杰瑞，因此有时会与汤姆合作。

（2）一个不朽的卡通神话

《猫和老鼠》从1940年诞生到现在仍然在创作着。虽然它的创造者威廉·汉纳（William Hanna）及约瑟夫·巴伯拉（Joseph Barbera）都已经去世，但围绕着他们发生的故事却一直没有停止。汤姆和杰瑞这对患难兄弟从一出生就为我们带来欢乐，一

直持续到现在。虽然故事一直在发生着改变，但主角一直没变。他们怕是最长寿的一对卡通明星了，荣耀也一直伴随着他们的发展历程。好莱坞动画史上，《猫和老鼠》也是获得过奥斯卡金奖最多的动画片。

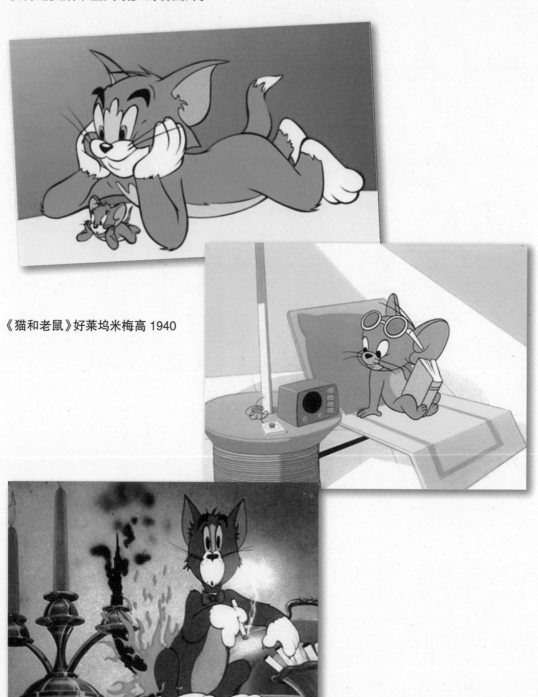

《猫和老鼠》好莱坞米梅高 1940

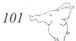

◇ 一曲自然和人类共同演奏的悲壮交响乐——《幽灵公主》

《幽灵公主》故事发生于日本的室町时代，社会动荡不安。人民为了躲避战火与苛政，纷纷逃入深山建立家园，放火烧山但却破坏了森林中动物们的生存环境。达达拉城就是人类侵入森林后建立的一个据点。达达拉城的首领幻姬带领她的部下不断向大自然进逼，这使得以狼族和野猪群为代表的自然力量向人类发起了反击。

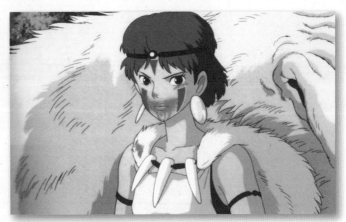

《幽灵公主》吉卜力　1997

女主角珊是一位被人类抛弃的女孩，后来被白狼神收养。她与狼群生活在一起，与动物为伴，以山林为家。当人类侵入山林时，她为保护山林浴血奋战，一直冲在自然反抗人类战斗的最前沿。在她眼中，这些侵入他们领地的人类是她最大的敌人，直到阿席达卡的出现。在一次珊与人类的战斗中，阿席达卡为了救珊而让自己身负重伤，这也使他成为第一个获得珊信任的人类。阿席达卡夹在人类和自然之间，他想用自己的爱来化解人类和自然之间的矛盾，但他的力量太单薄了，对于这一切他根本无力挽回。最后，麒麟兽被砍下头，自然向人类疯狂地报复，万物凋零。虽然在阿席达卡和珊的努力下又找回了麒麟兽的头，大地又恢复了生机，但用珊的一句话来说"这个自然已经不是以前的自然了"。

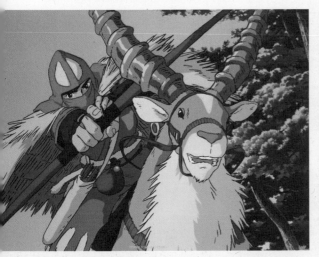

（1）深刻的故事内涵

　　《幽灵公主》是一部带有警世钟意味的影片，揭示人类的发展与自然生态之间的矛盾。故事的主线一直围绕着贪婪的人类对大自然无休止的侵袭以及自然向人类的反击开展。魔法森林代表着自然生态，达达拉城和幻姬影射了无孔不入的工业文明。女主角珊是一位由狼族抚养长大的人类女孩，她一直把自己看做是狼族的化身，在人类和生态的战争中，她一直站在人类的对立面，在这里她代表了人类自身的救赎和反省。而另一位故事的主角阿席达卡则是传统

《幽灵公主》吉卜力 1997

与和平的象征，一直徘徊在人类与自然之间，努力化解两者之间的矛盾。而掌管魔法森林的麒麟神则代表了至高无上的自然法则，他拥有着无比强大的力量。

　　在这部作品的制作过程中，由于疲劳过度，导演宫崎骏在制作的后期不得不一边工作一边接受按摩治疗。在这部作品中他倾注了大量的心血。他的内心深处对自然和人的关系的思考也在这部作品中完全展现出来。这里讲述自然和人的冲突并非世俗所谓的"环境保护"问题，而是人与自然的天然存在的、无从化解的仇恨。

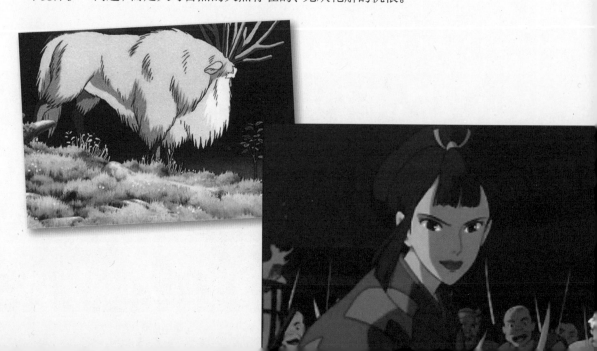

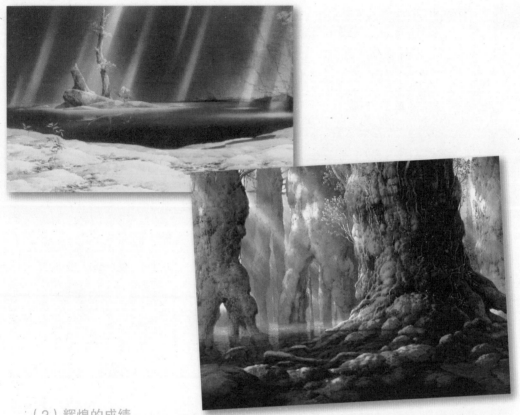

（2）辉煌的成绩

《幽灵公主》是吉卜力的第十一部影片。这部由宫崎骏执导的电影应用了非常多的电脑科技，这是吉卜力的一大挑战。为了应付这个挑战，吉卜力设立了一个专门的 CG 小组，更斥资一亿日元购置了一切 CG 所需的设备。同时，专门邀请了一位动画 CG 导演加入到影片的制作小组，片中荧光巨人、魔崇神等都运用了 CG 数码合成技术。电脑技术的运用使原来只有 2D 的平面影像变得更加具有深度。

整个故事酝酿了十六年之久。从 1980 年起，宫崎骏就开始着手准备了，到 1995 年终于全心投入制作中。制作过程耗时两年，1997 制作完毕。胶片总数多达 13.5 万张，成本总计 20 亿日元。这部作品取得了非常不错的票房，从 1997 年 7 月 12 日开始公映，至次年 2 月共上映 184 天，票房收入 179 亿日元。这部影片一直保持着日本票房的记录，直到后来的《泰坦尼克号》才被打破。1998 年迪士尼买断了吉卜力在海外的版权，《幽灵公主》在全美及欧洲市场公映，1999 年在美国上映也引起了轰动。影片还获得了许多的大奖，1997 年荣获东京国际电影节最佳视觉效果奖、最佳电脑动画设计奖、最佳剪辑奖、最佳配音奖，第 48 届柏林电影节特别招待作品等。

◇ 中国动画史里程碑式的作品——《大闹天宫》

《大闹天宫》以神话形式反映了压迫者与被压迫者的尖锐的冲突与斗争。在花果山上带领群猴操练武艺的猴王孙悟空因无称心的武器，便去东海龙宫借宝。龙王许诺，如果孙悟空能拿动龙宫的定海神针——如意金箍棒，就将它奉送给他。但当孙悟空拔走宝物之后，龙王又反悔，并去天宫告状。

玉帝采纳了太白金星的主张，诱骗孙悟空上天，封他为弼马温，将他软禁起来。孙悟空知道受骗后，一怒之下，返回花果山，竖起"齐天大圣"的旗帜，与天宫分庭抗礼。玉帝发怒，命李天王率天兵天将捉拿孙悟空，结果被孙悟空打得大败而归。玉帝又接受金星的献策，假意封孙悟空为"齐天大圣"，命他在天宫掌管蟠桃园。

一日，孙悟空得知王母娘娘设蟠桃宴，请了各路神仙，唯独没有请他。孙悟空火冒三丈，大闹瑶池，打得杯盘狼藉，他独自开怀痛饮，又吃了太上老君的九转金丹，收罗了所有酒菜瓜果，回花果山与众猴摆开了神仙酒会。玉帝暴怒，倾天宫之兵将，捉拿孙悟空。交战中孙悟空中了太上老君的暗算，不幸被擒。老君将他送进炼丹炉，结果不但没有烧死，反使孙悟空更加神力无比。于是孙悟空奋起反击，把天宫打得落花流水，吓得玉帝狼狈逃跑。

（1）让人耳熟能详的故事情节和深入人心的动画角色

《大闹天宫》故事情节来源于中国古典四大名著《西游记》，将孙悟空这一中国式的神话英雄，生动地再现于银幕。影片色彩浓重，造型奇异，场面宏伟，将神佛等的传统造型作了夸张处理，突出了形象的装饰性和性格的典型性。影片运用独到的处理方法使原作的艺术性和思想性得到了全面的发挥。在把握了原著精髓的同时，又能够根据儿童的欣赏心理来进行情节的编排和形象的刻画。因此，情节跌荡起伏，具有独特的艺术色彩。这也是《大闹天宫》堪称中国动画片不朽之作的主要原因。

（2）中国动画史的一座丰碑

《大闹天宫》的问世，为中国动画带来经济、文化等各方面的深远影响。 几十年来，《大闹天宫》在国内外获奖不断。先后荣获第十三届卡罗维发利国际电影节短片特别奖、1978年第二十二届伦敦国际电影节最佳影片奖、1982年厄瓜多尔第五届基多国际儿童电影节三等奖、葡萄牙第十二届菲格腊达福兹国际电影节评委奖、1963年中国第二届电影百花奖、1962年捷克斯洛伐克第13届卡罗维发利国际电影节短片特别奖、1980年第二次全国少年儿童文艺创作评奖委员会一等奖等。

　　与此同时还伴随着相关产品的开发。在音像制品上，《大闹天宫》每年的发行量都非常大的。2001年，上海美术电影制片厂以10万美元的价格将《大闹天宫》的电视播映权卖给了美国一家代理商，在合同约定的年限内，美国的电视观众可以在电视里收看到中国的动画经典。此前，《大闹天宫》曾经登陆法国、日本、香港、台湾和东南亚其他国家和地区。

《大闹天宫》上海美术电影制片厂 1961—1964

著名动画企业发展历程

◇ 迪士尼

迪士尼公司创立于 1923 年，是目前世界上最具影响力的动画制作公司。总部设在美国伯班克，是一个名附其实的动画王国。迪士尼的业务分类很广，电影、娱乐节目制作、主题公园、玩具、图书、电子游戏和传媒网络等无所不及。归纳起来大至可分为四块：

1）电影制作

这是迪士尼公司最早起家的传统业务。从最早的传统手绘动画《白雪公主》到三维动画《玩具总动员》，在制作技术上发生了翻天覆地的变化。目前，三维动画已经代替了传统的二维手绘，成为迪士尼动画电影利润的保证。另外，公司录像销售、电视发行和真人特效电影的制作也为公司创造了非常大的利润。公司 2006 年推出的《加勒比海盗》和 2007 年推出的《加勒比海盗Ⅲ》都取得了非常不错的票房。

《加勒比海盗 》迪士尼 2006

《玩具总动员》迪士尼 1995

2）媒体网络

迪士尼 1996 年收购了美国广播公司 ABC 集团业务，包括电视节目的制作和电视台的运营。迪士尼有线电视经营的迪士尼频道是为全球孩子搭建的平台；肥皂网专门针对肥皂剧爱好者量身打造；Jetix 国际频道主要为冒险节目；Espn 频道是世界上著名的体育频道。这些都是迪士尼征战媒体网络领域的前沿阵地，为公司开拓国际市场打下了坚实的基础。

3）主题公园

《白雪公主》、《木偶奇遇记》等很多知名的电影，还有米老鼠等动画角色，让迪士尼乐园成为可能。从 1955 年华特创立加州洛杉矶迪士尼乐园起到现在已经总共建起了六座迪士尼乐园了。另外五座是奥兰多迪士尼乐园、巴黎迪士尼乐园、日本迪士尼乐园、香港迪士尼乐园和上海迪士尼乐园。迪士尼每年都会淘汰一批设备，更新一些项目，不断给游客新鲜感。另外迪士尼也比较注重品牌的保护，不仅对主题公园的名字，还对主题区名以及游乐项目都进行了专利注册，这对构建自身的产品系列、形成品牌提供了有力的保障。

1955 年 7 月 17 日，世界上第一个现代意义上的主题公园———加州洛杉矶迪士尼乐园开张。短短 6 个月时间里，就吸引了 300 万游客，来访者中有 11 位国王、王后，24 位州政府首脑和 27 位王子、公主。1965 年迪士尼乐园 10 岁生日时，游客总数达到 5000 万人。

1971 年 10 月，美国佛罗里达州奥兰多郊外，耗时 5 年、投资 7.66 亿美元的奥兰多迪士尼世界开幕。它由 7 个风格迥异的主题公园、6 个高尔夫俱乐部和 6 个主题酒店组成，成为迪士尼第一个主题游乐休闲区。

1983 年，耗资 1500 亿日元的"世界上最大迪士尼乐园"落户东京。只用了 14 年 3 个月就达到了加州乐园 25 年累计入园 2 亿人的纪录。2001 年，耗资 3380 亿日元的东京迪士尼海上乐园开业，目前，日本是迪士尼利润和销售额都仅次于美国的全球第二大市场。

1992 年初，耗资 440 亿美元在巴黎修建了位于欧洲的第一个迪士尼乐园。最初它有 6 家宾馆、5200 个房间，比肯勒斯市所有的房间还要多。

2005 年香港迪士尼乐园开幕。现时总面积为 126 公顷。港迪斯尼乐园环抱山峦，是第一个根据加州迪斯尼为蓝本的主题公园，游客可以走进童话故事王国。

上海迪士尼乐园共耗资 244.8 亿元，最早 2014 年开放。

洛杉矶迪斯尼乐园

4）消费产品

迪士尼的消费品涉及面非常的广，包括书籍、游戏、玩具等，公司有专门的消费品部来负责品牌的开发、营销、授权、出版等，每年可为公司创收达 140 亿美元之多。

小贴士

迪士尼主要动画列表：

1937 白雪公主和七个小矮人

1940 皮诺曹／木偶奇遇记

1940 幻想曲

1941 小飞象

1942 小鹿斑比

1950 仙履奇缘

1951 艾丽斯梦游仙境

1953 小飞侠

1955 小姐与流氓

1959 睡美人

1961 101 忠狗

1989 小美人鱼

1991 美女与野兽

1992 阿拉丁

1994 狮子王

1995 风中奇缘

1995 玩具总动员 1

1996 钟楼怪人

1998 虫虫特工队

1998 花木兰

1999 玩具总动员 2

1999 泰山

2000 幻想曲 2000

2000 变身国王

2001 怪兽电力公司

2002 仙履奇缘 2：美梦成真	2007 仙履奇缘 3：时间魔法
2002 星际宝贝	2008 小叮当／奇妙仙子
2002 星银岛	2008 机器人总动员／瓦力
2003 熊的传说	2008 闪电狗
2003 小猪大电影	2009 飞屋环游记
2004 超人特工队	2009 青蛙公主
2005 四眼天鸡	2009 豚鼠特工队
2006 汽车总动员	……
2007 料理鼠王	

◇ 梦工厂

提到梦工场（DreamWorks SKG），给人第一个深刻的印象是它片头唯美的画面：夜晚静谧的天空，一个小男孩儿倚在月亮上钓鱼。这景象瞬间营造了一个烂漫神奇的梦境，这是人们在童年时稚嫩的梦，也许我们早已将她丢失，梦工厂却很容易唤起人们心中最纯洁的地方，为她们再次呈现最美的童话。

梦工厂电影公司始建于 1994 年 10 月，三位创始人分别是史蒂文·斯皮尔伯格（代表 DreamWorks SKG 中的"S"）、杰弗瑞·卡森伯格（代表 DreamWorks SKG 中的"K"）和大卫·格芬（代表 DreamWorks SKG 中的"G"）。梦工厂的产品包括电影、动画片、电视节目、家庭视频娱乐、唱片、书籍、玩具和消费产品。目前是美国排名前十位的一家电影洗印、制作和发行公司，同时也是一家电视游戏、电视节目制作公司。

1）动画方面

梦工厂是唯一能与迪士尼抗衡的电影公司。制作的动画包括《埃及王子》、《怪物史莱克》、《小马精灵》、《辛巴达七海传奇》、《小鸡快跑》等。

《埃及王子》梦工厂

《怪物史莱克》梦工厂 2001

《小马王》梦工厂 2002

《小鸡快跑》梦工厂 2000

《辛巴达七海传奇》梦工厂 2003

2）在电影方面

梦工厂也有许多优秀的电影作品：《逍遥法外》(Catch Me If You Can)、《美版午夜凶铃》(The Ring)、《晚礼服》(The Tuxedo)、《香草的天空》(Vanilla Sky)、《角斗士》(Gladiator) 、《鬼入侵》(The Haunting)、《惊爆银河系》(Galaxy Quest) 都是大家熟知的经典影片．

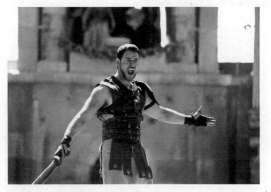

《角斗士》梦工厂 2000

小贴士

梦工厂主要动画列表：

1998 埃及王子

1998 蚁哥正传

2000 勇闯黄金城

2000 小鸡快跑

怪物史瑞克系列（2001、2004、2007、2010）

2002 小马精灵

2003 帽子里的猫

2004 鲨鱼故事

马达加斯加系列（2005、2008）

2008 功夫熊猫

2009 怪兽大战外星人

2010 驯龙记

……

◇ 东映动画

东映动画成立于 1948 年，是日本第一家动画公司，它开启了日本的动画产业。初成立时以"日本动画有限公司"为公司名称，1952 年更名为日动映画股份有限公司，1956 年被东映买下后更名为东映动画股份有限公司。1958 年东映动画第一套剧场版动画为《白蛇传》，它对日本动画产业的发展有着深远的意义。

《白蛇传》东映动画 1958

如今的世界动画市场日本占了六成以上。2003 年，东映公司的营业收入达到了 163 亿日元，有一半以上的来自于动画制作。《银河铁道 999》是第一部东映动画原创题材的长篇动画电影。东映每年的动画产量都可以达到 500 部。从 1973 年开始东映开始利用外包完成动画制作，每年有 80% 的外包制作工程都交由菲律宾的子公司来完成。为了确保制作能力，公司也非常注意技术方面的更新，从 1980 年公司开始研究电脑动画制作，在很短的时间内就完成了手绘动画到三维动画的过渡。

从 1975 年开始，东映动画就将电视动画远销国外。到现在，东映动画的电影已经能够出口到世界上 100 多个国家放映，深受当地动画迷的喜爱。一些经典的动画作品，例如《七龙珠》在很多年之后仍然可以在网络和有线电视上享有很高的收视率。

此外，东映还是人才的摇篮，"日本动漫之父"的手冢治虫以及宫崎骏、高畑勋等都是东映出身。

《七龙珠》东映动画 1986

小贴士

东映主要动画列表：

1975　聪明的一休

1979　花仙子

1981　百兽王

1981　六神合体

1981　阿拉蕾

1982　机甲舰队

1984　变形金刚

1984　北斗神拳

1986　圣斗士星矢

1999　数码宝贝

1999　海贼王

2003　金童卡修

2003　我们这一家人

… …

◇　吉卜力工作室

　　吉卜力工作室是由宫崎骏建立的动画工作室，成立于 1985 年。作品以高品质著称，其细腻、富有生气又充满想象力的作品，在世界上获得极高的评价。由于出品的都是高质量的动画电影，与日本动画通常制作的 TV 或是 OVA 不同，使得在日本国内，吉卜力的票房经常超过迪士尼。

吉卜力标志

　　"吉卜力"（GHIBLI）这个名字本意是指撒哈拉沙漠上吹的热风。宫崎骏是个飞行器狂，他决定用"吉卜力"作为他们工作室的名字，还有一层含意，也就是希望这个工作室能在日本动画界掀起一阵旋风。

　　在 1984 年《风之谷》上映之后，不论是在票房表现，还是在影片的水准方面，吉卜力均获得了相当大的成功。于是，在德间书店的支持下，1985 年，"吉卜力工作室"成立了。同年，吉卜力开始制作《天空之城》。自此以后，吉卜力工作室成为一个专为宫崎骏和高　勋制作动画的工作室。

《天空之城》吉卜力 1986

吉卜力就是为制作电影动画而创立的，在日本，电视动画片的制作时间和预算都非常紧张，这使得追求高质量动画片的吉卜力动画工作室在制作每一部片子时都冒了很大的风险。吉卜力工作室的成员们，从来都没想过这个工作室竟然能一直存活到现在。"我们制作一部电影，如果它成功了，就再做下一部。如果失败了，那这个工作室就得结束生命。"为了使风险减到最低，他们没雇用过全职的工作人员。在制作一部影片的时候，他们大约会召募七十个左右的人员组成小组。当电影完工之后，小组即自动解散。

他们所追求的，是纯粹而高品质的动画，是能真正深入人心，刻画人们生命中喜悦与悲伤的动画。正是凭借这股信念，正是他们在《风之谷》成功之后，毅然成立了"吉卜力工作室"。他们的理想是将全部精力都灌注在他们的每一部作品之中，绝不牺牲品质向有限的时间和预算妥协。

不过近年吉卜力也渐渐改变了策略，《我的邻居山田君》就是由吉卜力制作的新一代电视动画片，也是一部全部使用计算机进行制作的动画片。

《我的邻居山田君》东映动画 1999

小贴士

吉卜力主要动画列表

1984 年　风之谷

1986 年　天空之城

1988 年　龙猫

1988 年　萤火虫之墓

1989 年　魔女宅急便

1991 年　岁月的童话

1992 年　红猪

1993 年　听到涛声

1994 年　平成狸合战

1995 年　侧耳倾听

1995 年　On Your Mark

1997 年　幽灵公主

1999 年　我的邻居山田君

2001 年　千与千寻

2002 年　猫的报恩

2004 年　哈尔的移动城堡

2007 年　地海传奇

2008 年　悬崖上的金鱼公主

……

结束语 ‹‹‹

　　本书主要介绍了动画的基本原理，动画是如何组成的，动画的一般运动规律等，这些是学习动画的第一步。

　　一部好的电影，无论拥有多么好的策划、编剧以及镜头，归根到底还是要靠动画师来完成角色的表演，从而将整部片子所要表达的内容以及精神感情传达给观众，并且打动观众，这就是为什么我们要严格地研究自然界所有事物的一般运动规律的原因。通过一般运动规律，举一反三，从而进行更深入的动画研究。

　　学习动画需要持之以恒，养成随时随地观察周围事物的好习惯，只有不断的地积累才能更加有效地进行知识的积淀。准确表达感情或行为的最重要也是唯一的途径就是观察！在观察的过程中随时用笔记录下来，可以是一段文字，也可以是一幅图画，永远保有对生活、对艺术的敏感度，是作为一位动画师最重要的品质！

　　说动画是"哭着进来，含泪微笑"的一门艺术，真正掌握了本书中的所有知识，就能发现动画的真正乐趣。剩下的就是不断观察、积累，再观察、再积累……我们曾听到"死了也要做动画"这样的宣言，可见动画的魅力有多么大！你是否已经准备好做一名动画师？行动起来，就让本书带领你们进入动画世界，尽情体会动画带来的快乐与魅力吧！

参考文献

【1】邓林.世界动漫产业发展概论.上海:上海交通大学出版社,
2008.

【2】吕鸿燕,张骏.动画大师的平生与作品.北京:中国传媒大学出
版社,2007.

【3】王强,王朝阳,甘世勇.网络动画创作与编辑.武汉:武汉大学
出版社,2007.

【4】贾建民,黎贯宇.动画速写技法.北京:清华大学出版社,2007.

【5】薛锋,赵可恒,郁芳.动画发展史.南京:东南大学出版社,
2006.

【6】吴云初,严定宪.动画角色表演.武汉:湖北美术出版社,2009.

魏楹